抒 心 纏 繞 畫
104款必學圖樣＋完整繪製教學

佐藤心美／著

童小芳／譯

ZENTANGLE®

Zentangle

White tile

（ 白色紙磚作品 ）

這些作品，都是描繪於約9cm的方塊狀白色用紙（禪繞畫的基本紙磚）上。
背景為白色，因此無論是單一色調的作品，還是使用代針筆或粉彩所繪成的彩色作品都很顯色。
即使描繪繁複的圖樣，仍可呈現出清爽的整體感。

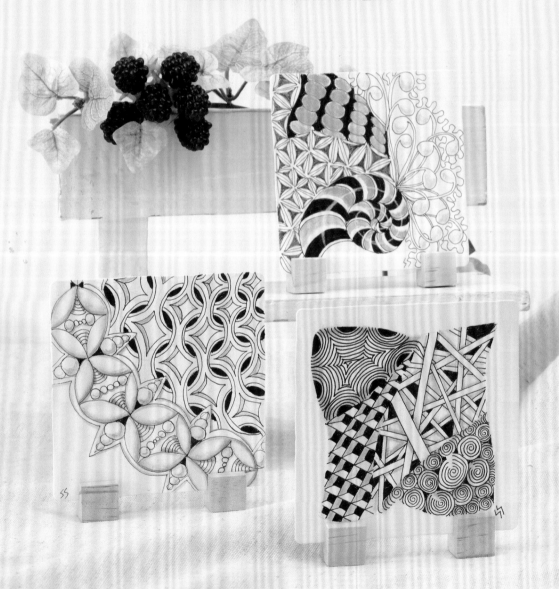

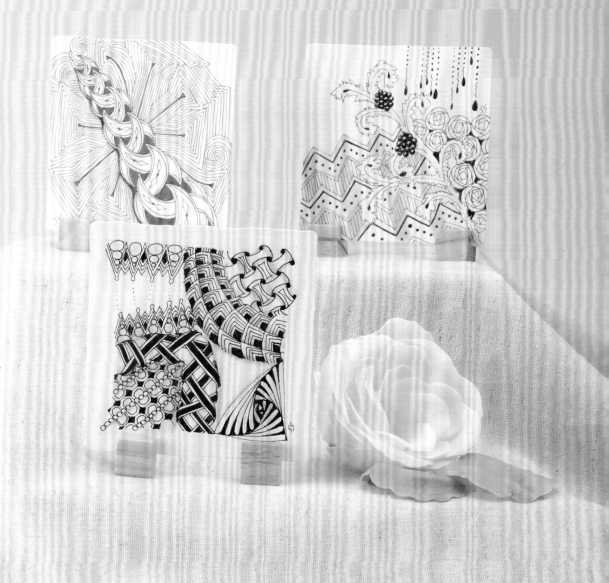

Zentangle
Black tile

（ 黑色紙磚作品 ）

黑色紙磚的大小與白色紙磚相同。
背景為黑色，因此可以完成別緻又高雅的作品。
基本上是使用白色代針筆描繪，塗上顏色也很華美。
使用白色筆作畫時，只要反覆描繪細線，即可予人細膩的印象。

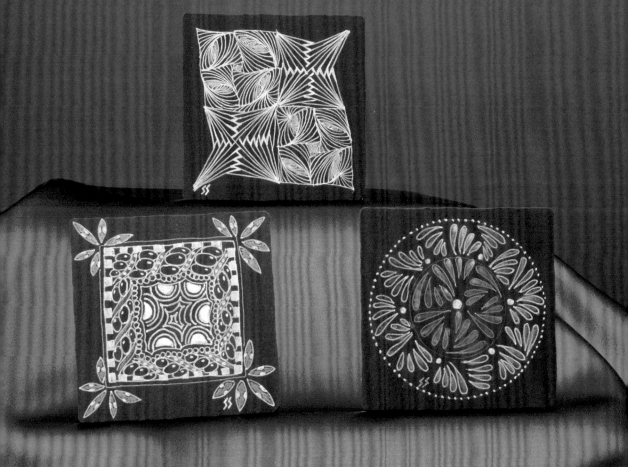

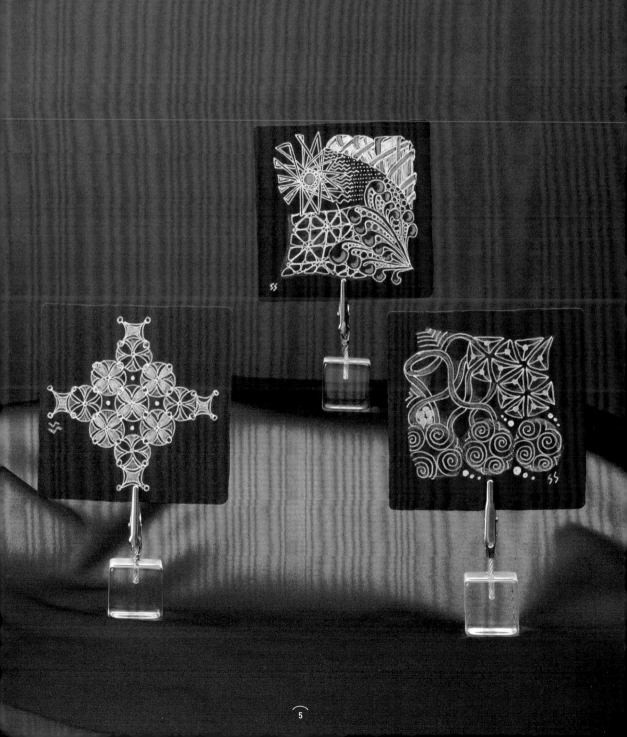

Zentangle
Bijou tile
（蝸牛紙磚作品）

這些是繪於蝸牛紙磚上的作品，
大小約為白色紙磚的一半左右。
其魅力在於可愛的外觀，
以及可快速完成作品的小巧面積。
於背面寫上描繪的日期與名字吧！

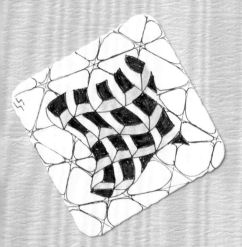

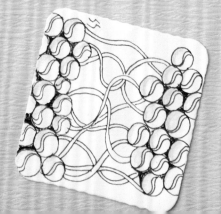

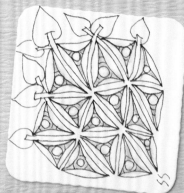

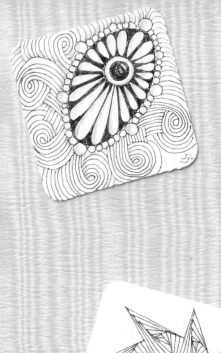

Bijou

zentangle.com

Copyright © 2012 Zentangle, Inc. All Rights Reserved.

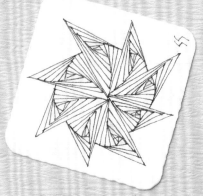

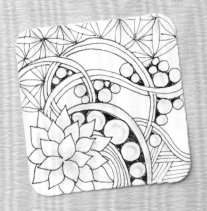

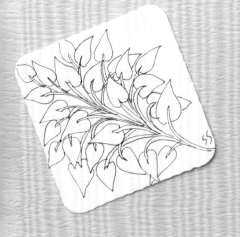

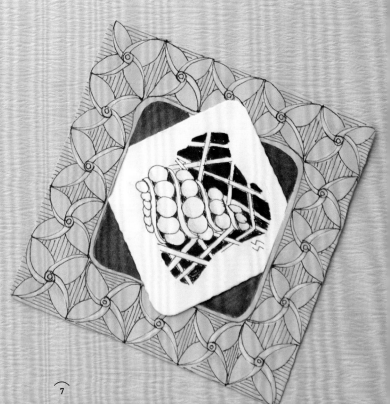

Zentangle

Meringue

（ 蛋白霜餅作品 ）

蛋白霜餅
是一種反覆描繪相同花紋所創造出的圖樣。
只要連續描繪花紋，即可完成有趣的作品。
因為是簡樸的圖樣，可不必整體上色，
僅部分上色也別有趣味。

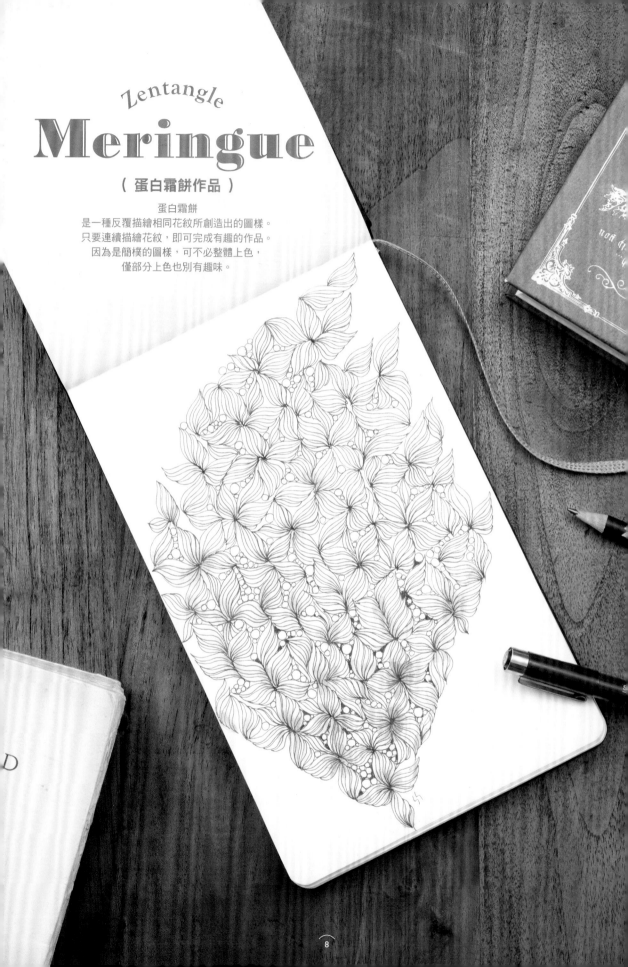

Zentangle
Renai-
ssance
tile

（茶磚作品）

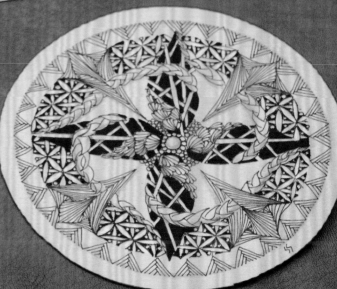

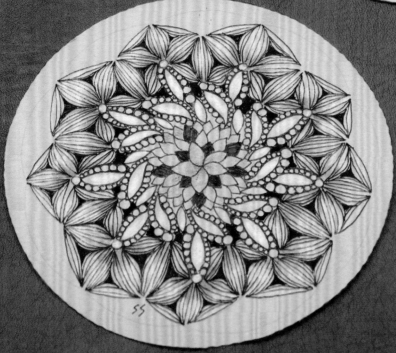

茶磚的底色呈淺褐色，
與褐色代針筆相當契合。
使用白色鉛筆打亮，
可讓明暗更鮮明，
成為華麗的作品。

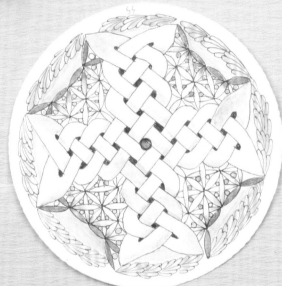

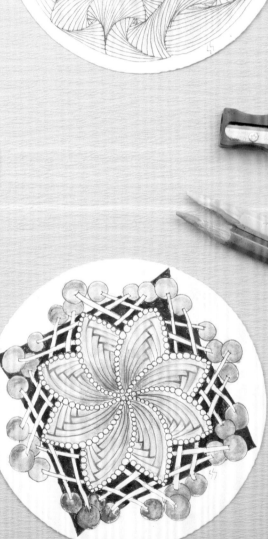

Zentangle

Zendala

（禪陀羅白磚作品）

禪陀羅是一種以禪繞畫概念來描繪曼陀羅的畫法。
將圓形的花紋並排呈放射狀，
或是利用旋轉對稱（指旋轉一定幅度，
即可與原本的圖形疊合）來描繪，
這是最常見的描繪方式，但也可以自由發揮。

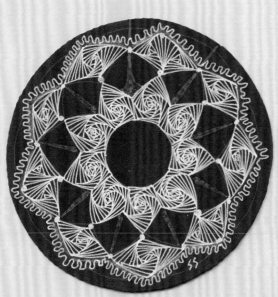

Black Zendala

（禪陀羅黑磚作品）

正如其名，這是黑色的禪陀羅紙磚。
與黑色紙磚相同，利用白色代針筆描繪十分顯色。
細細描繪圖樣直到填滿圓形外框，即完成美麗的作品。

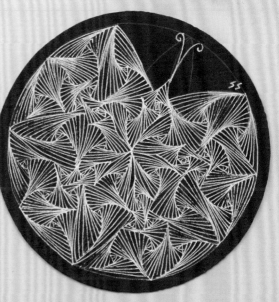

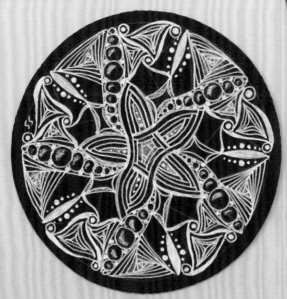

Zentangle
Gar-
land

（ 利用禪繞畫製作旗子吊飾 ）

利用禪繞畫妝點英文字母，
於作品上打洞並用繩子穿過串接起來，
製作成文字吊飾。
依此法將畫好的作品製作成裝飾品也很可愛。

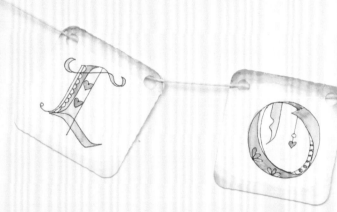

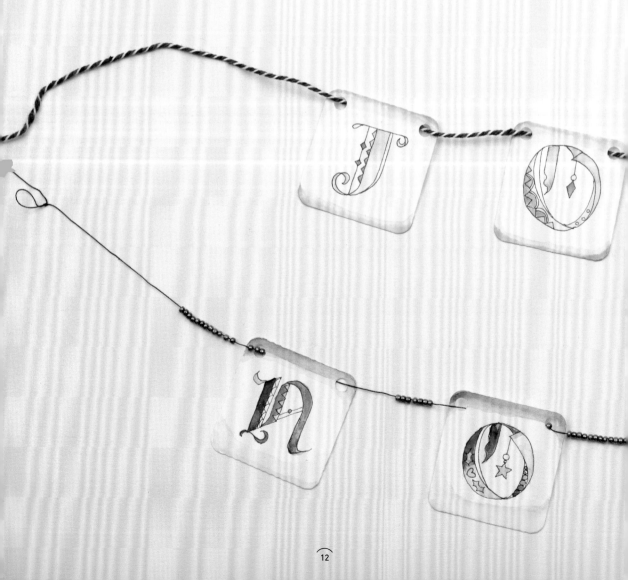

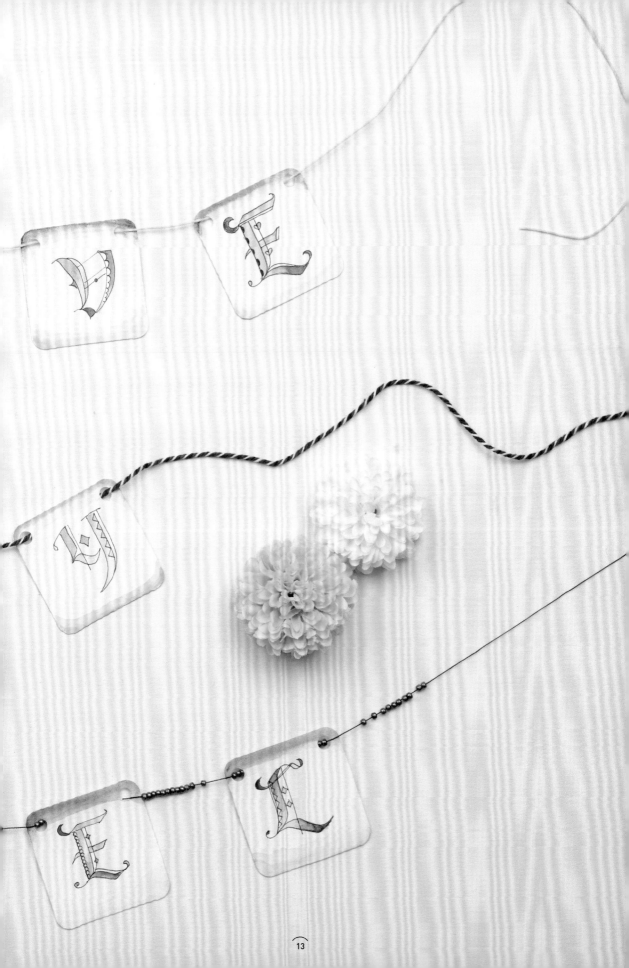

ZIA是指Zentangle Inspired Art，
是受到禪繞畫啟發而延伸出的自由藝術作品。
描繪用紙的大小也好、圖形也好，皆可自由決定。
試著依自己的喜好來上色吧！

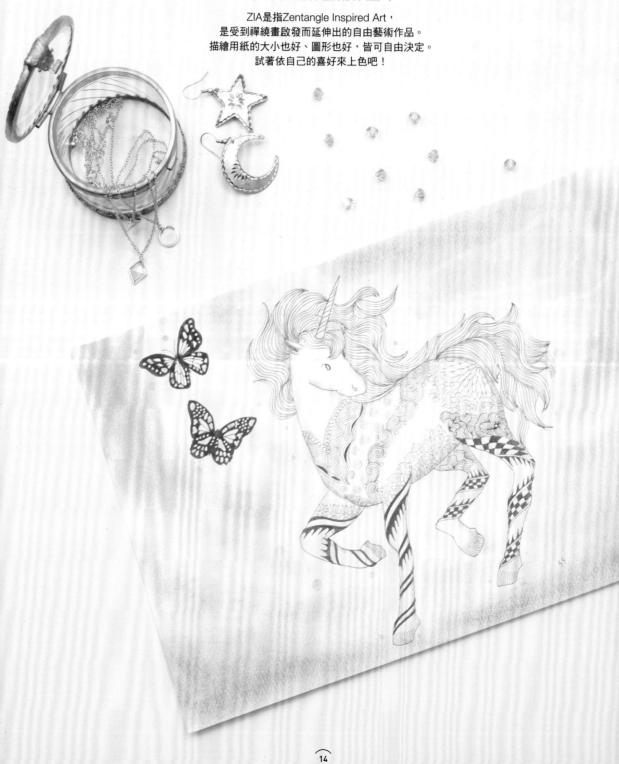

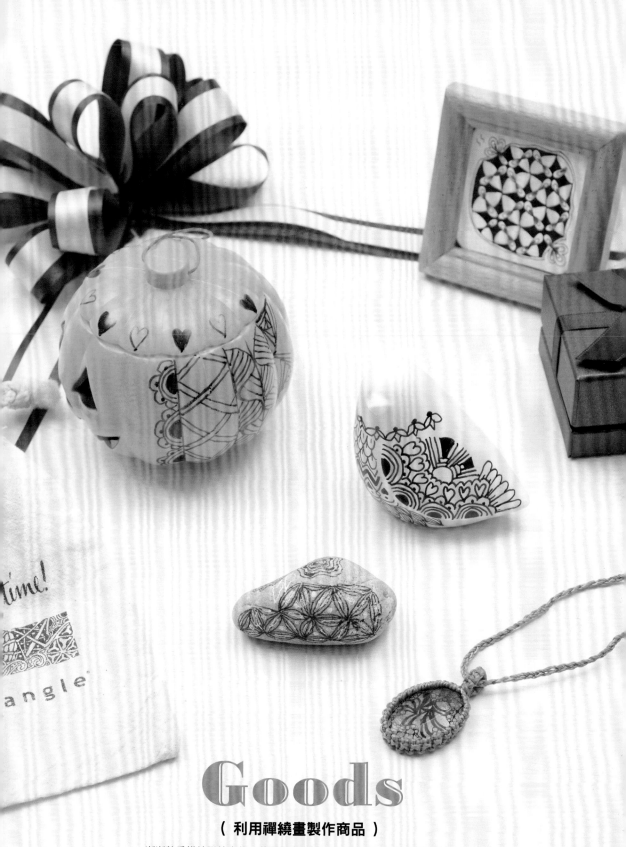

Goods

（利用禪繞畫製作商品）

漸漸熟悉描繪禪繞畫後，將圖樣畫於紙張以外的素材上也別有樂趣。
描繪於小物或透明塑膠板上再製成首飾，
即可讓自己的作品與生活更貼近。

前言

翻開這本書的各位讀者,大家好。

你喜歡畫畫嗎?

如果有時間很想試著畫畫看。

小時候很喜歡,不過現在不畫了。

雖然有興趣,但好像很難。

你或許會有以上這些想法。

如果是禪繞畫,現在就可以立刻開始動手畫。不需要特別的工具和技巧。

只要備好鉛筆、代針筆和紙就行了。

禪繞畫這種創作,是將圖樣加以分解,以便讓任何人都可透過反覆描繪,

創造出連自己都驚訝的原創藝術。

圖樣的種類有上百種,而且世界各地的禪繞畫師(進行禪繞創作的人)

每天都會構思出新圖樣,並持續於網站上發表。

其中也有與日本自古以來的圖紋相同的圖樣,像是麻葉紋、箭羽紋等。

不過,這類的圖樣,也都可以分解成簡單的步驟再加以組合,

就算是只會畫火柴人的人也不會覺得很難。

此外,在繪圖過程中,原本為日常生活的各種繁雜瑣事而紛擾的心,

會變得出奇平靜,有種如晴天海面般風平浪靜的感受。

我工作室的學生曾經說過:「禪繞畫真是樸實又令人愉快呢。」

我認為這話說得一點也沒錯。

在禪繞創作上,隨著筆尖在紙上滑行的每一個瞬間,讓心緒更集中。

而讓心專注的那一筆一畫,就會逐步形成所有的圖形。

祥和卻令人雀躍、樸實卻不失華麗,請務必從今天起,

讓這種愉悅的片刻融入你的生活之中。

接下來,趕緊打開這扇門吧!

佐藤心美

"Anything is possible, one stroke at a time."™

Maria Thomas and Rick Roberts

———————————— 一筆一畫，無限可能。 ————————————

> 大部分的人看到禪繞畫，都會認為自己畫不出來。
> 這樣的人們來參加研修課程，大約15分鐘後就會發現，
> 禪繞是多麼簡樸，連自己也都能畫出來。我最喜歡那個瞬間。

這句話是出自於孕育出禪繞畫、可說是禪繞畫父母親的芮克與瑪莉亞。瑪莉亞自年輕時期就開始販售自己畫的作品，並身兼英文花體字藝術家的工作。據說，曾經有個看過瑪莉亞作品的人，向她吐露「自己也想畫畫看，但是因為沒時間、沒技巧、沒錢等理由而無法畫」的煩惱。

瑪莉亞一直持續探究，是否能夠架構出什麼技法來解決所有問題，好讓任何人都可以嘗試？有一天，芮克端詳著正在進行書寫體藝術創作的瑪莉亞，察覺到她處於十分放鬆且專注的冥想狀態。他們以這個發現為起點，構思出結合「ZEN（禪）哲學」與「繪畫」的技法，最終完成這套禪繞畫。

美國以史提夫·賈伯斯為首的名流中，也有許多禪的愛好者，這點大家應該都知道吧？禪的冥想、豐富蔬菜的健康飲食、對於平凡日子的感謝……這類日本文化深受他們的喜愛。芮克與瑪莉亞也是如此。在研修課程上談話時，他們也將我視為來自禪的國家的日本人，十分熱情地歡迎我。（瑪莉亞在研修課程上教學時，充滿自信的光輝，不過在茶會時間聊天時，連身為日本人的我都不禁讚許，她是一位靦腆而含蓄的人。）這是一次相當愉悅的體驗，讓我實際感受到，日本文化被世界接納了。

倘若能讓各位讀者也從這兩位藝術家孕育出的禪繞畫中找到樂趣，我也會備感欣喜。

Contents

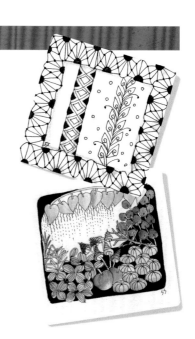

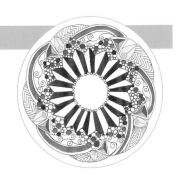
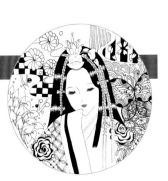

本書的使用方法

本書設計的架構，能讓讀者實際享受描繪禪繞畫的樂趣。
繪圖部分是第2～4章，每章節描繪的形式會改變，因此請參考以下的使用方法。

Chapter 2 禪繞畫的描繪技巧

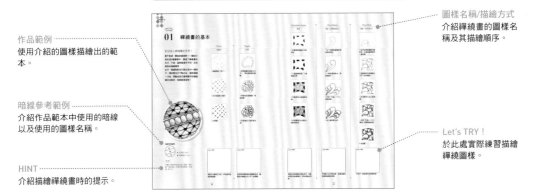

作品範例
使用介紹的圖樣描繪出的範本。

暗線參考範例
介紹作品範本中使用的暗線以及使用的圖樣名稱。

HINT
介紹描繪禪繞畫時的提示。

圖樣名稱/描繪方式
介紹禪繞畫的圖樣名稱及其描繪順序。

Let's TRY !
於此處實際練習描繪禪繞圖樣。

Chapter 3 禪陀羅的描繪技巧

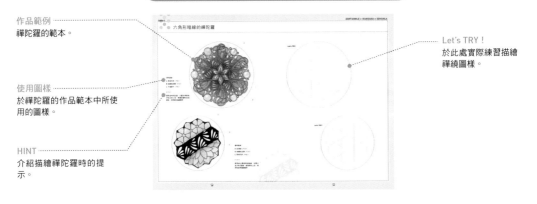

作品範例
禪陀羅的範本。

使用圖樣
於禪陀羅的作品範本中所使用的圖樣。

HINT
介紹描繪禪陀羅時的提示。

Let's TRY !
於此處實際練習描繪禪繞圖樣。

Chapter 4 試著畫畫ZIA吧！

描繪方式
介紹描繪ZIA作品範本的步驟。

暗線參考範例
介紹作品示範中使用的暗線以及使用的圖樣名稱。

作品範本
已完成的ZIA作品之範本。

Let's TRY !
放上尚未著色的ZIA作品。於此處塗上顏色，完成自己的作品吧！

Chapter 1

何謂禪繞畫？

Section 01 何謂禪繞畫？

所謂的「禪繞畫」（Zentangle），是由Zen（禪）與Tangle（纏繞）結合而成的新詞，揉合了「禪」盡情品味「當下」的精神與哲學，組合圖樣來描繪作品，是一種全新感受的藝術。即使不會素描，即使手不靈巧，都不成問題。這是一種獨特的技法，活用「當下」自己所能畫出的線條，細心地描繪，即可讓充滿雜念而容易渙散的心變得清爽，忘我地沉浸於作品的創作之中。

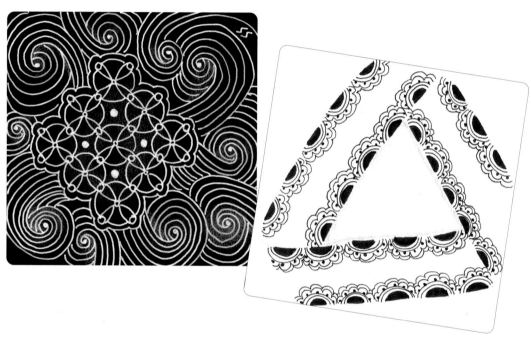

牢記禪繞畫的基本用語

紙磚

官方推薦的禪繞畫用紙。有約9cm見方的四角形紙磚、直徑約12cm的禪陀羅紙磚、約5cm見方的蝸牛紙磚，其他還有約27cm見方的Opus超大紙磚、ATC等等。是一種十分耐用的紙，不但適合用代針筆作畫，亦可用水彩描繪，背面有商標與簽名的空間。

邊框

指一開始用鉛筆畫於紙磚上的外框線。

暗線

指分割邊框內部的線條。美國官網上也有販售事先印好暗線的紙磚。

禪繞圖樣

於暗線分割好的空間內描繪的花紋、圖樣之總稱。亦可簡稱為圖樣。

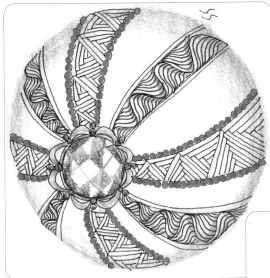

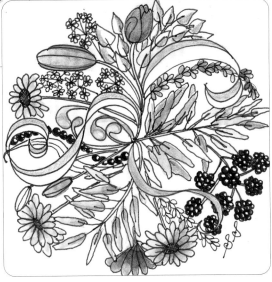

強化

指於禪繞圖樣的四周加上「綴飾與裝飾」。

ZIA
（禪繞延伸藝術）

為Zentangle Inspired Art的簡稱。指受到禪繞畫啟發所描繪出的藝術作品。將禪繞畫融合其中，並善用色彩或更豐富的技巧，亦可描繪人物等具體的圖形。

陰影與描影

「陰影（shadow）」，是光線打在物體上，於另一側產生的影子。「遮光（shade）」則是使陰影投射於物體的表面。「描影（shading）」則是描繪陰影的意思。

禪陀羅

「禪繞畫」與「曼陀羅」組合而成的單字。描繪於圓形紙磚上。

CZT
（Certifited Zentangle Teachers）

指於美國修完CZT研修課程，取得官方認證的禪繞教師。

禪繞畫的基本

禪繞畫是一種就算沒有繪畫才能或是靈巧的手也能樂在其中的藝術。
只要反覆描繪簡單的圖樣,任何人都可以完成細緻的藝術作品。

沒有上下之分

禪繞畫是一邊旋轉小巧的紙磚一邊描繪而成。完成之後,亦可拿著作品伸長手
臂,繞圈旋轉來欣賞,選擇自己喜歡的角度。禪繞畫的創作中,有一種稱為
「描影」的技巧,是利用鉛筆來添加陰影的方式,不過並不需要決定光源是來
自哪個方向。當然,要決定也可以。這就是與我們認知中的「一般素描」的不
同之處。

沒有對錯之別

也有人問,雖說沒有對錯,但是在描繪六角形的圖樣時卻畫成五角形,這就算
錯誤了吧?然而,在禪繞畫創作中,描繪六角形的過程中,會因為空間不足而
改畫成五角形,這也是「常見」的狀況。中心處畫有黑色圓點的圖樣,即使有
一處漏塗而留白,這也是「OK」的。就像雪結晶是一種偶然形成的美麗形狀
般,不先畫好設計圖、不去預想完成的模樣,而是享受當天憑直覺引導而浮現
的影像與景色,這就是禪繞畫。

不需要修改

在禪繞畫創作中,自己觀看時即使浮現「這裡好想修改喔」的想法,也不會加
以塗改。不會使用橡皮擦和立可白。但是,也沒有硬性規定絕對不可以修改。
比方說像「覆盆子」(P88)這種圖樣,就可以於最後步驟時從上方塗描,遮
蓋掉下方已描繪好的痕跡。另外,也有先用黑色代針筆將整面塗滿後,再用白
色代針筆描繪花紋的畫法。重點不在於「可以或不可以使用這種手法」,而是
「即使未能畫出自己原本期望的線條,也不要視為失敗,而是試著發掘眼前線
條的魅力,並連結至下一條線中」。

基本3工具

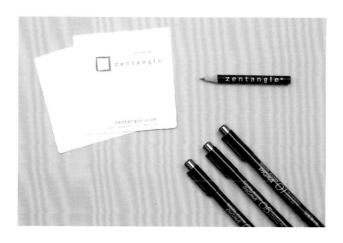

紙、鉛筆與代針筆。我想這些都是家裡原本就有的東西。先不要花錢，善用家裡現有的工具開始畫吧！如果要用水彩上色，就選用耐水性的代針筆。比起全新的鉛筆，已經用到一半變短的HB鉛筆更為合適。紙張方面，雖然可用影印紙來描繪，但盡可能選用比繪圖用紙更厚的紙張，更能享受禪繞畫的樂趣。

── 白色紙磚

禪繞畫所使用的紙張稱為「紙磚」。是一種約9cm見方、較厚且能使用水彩的高級用紙。邊緣也裁切得很漂亮。表面並不光滑，而是帶有適度的紋路，利於專注於運筆。可從美國的官方網站訂購，或者向CZT購買。

鉛筆

有一種印有商標的禪繞畫專用鉛筆，碳粉粒子較細，於官方紙磚上描畫漸層等等，可呈現美麗的效果。若是使用一般的鉛筆的話，不妨使用HB鉛筆。不須像素描鉛筆那樣用刀子削，使用削筆器也無所謂。鉛筆的握法是先放置於桌上，接著像是從上方捏起短小物品般拿著使用。

黑色代針筆

建議初學者使用SAKURA PIGMA的01號代針筆。代針筆墨水是防水的，因此畫完後也可用水彩筆等上色。若選用005號，會因為筆頭過細而容易發生壓壞筆尖部位（一般稱為「nib」）的狀況，因此必須先適應。一般來說，細字筆適合用來描繪粗細一致的線條，不過也可以依下筆手勁的輕重調整粗細。等熟練之後，再選用其他的粗度或是軟毛筆試試看吧！

Section 04 繪畫材料與工具之推薦

創作禪繞畫只要有紙與代針筆就沒問題了。除了前頁介紹的工具外，在此額外介紹
如果準備會更方便的工具。

1 蝸牛紙磚

約5cm×5cm的四方形小紙
磚。大小為白色紙磚的一半左
右，因此可以迅速完成作品。

2 禪陀羅紙磚

指圓形紙磚，或是利用CD等描
出圓形外框的紙磚。先思考要
描繪的圖樣並劃分區域，從中
心開始逐步用圖樣填滿。

3 黑色紙磚

如同其名，是指黑色的紙磚。
底色為黑色，因此基本上是使
用白色代針筆描繪。就像在黑
板上畫圖般，白色線條十分顯
眼，與描繪於其他紙磚上的印
象不同，別有一番趣味。

4 茶磚

底色是淺褐色。如果使用白色
鉛筆打光，明暗會更鮮明，因
此可呈現出文藝復興時期的氛
圍。

5 紙筆

用於將鉛筆畫的陰影暈染開
來。可於文具店購買，價位因
店而異。也可用棉花棒代替，
不過因為紙筆的前端較尖，因
此方便進行細部位置的作業。

6 削筆器

照片中的削筆器是官方的產
品。可以用家中色鉛筆用的削
筆器等代替。

7 軟毛筆

本書中使用黑色與深褐色。用
來塗滿大面積處等等。

8 茶色代針筆

運用於茶磚創作上。描繪在淺
褐色茶磚上會呈現出磚紅色的
效果，給人華麗的印象。

9 白色代針筆

推薦使用日本SAKURA
CRAY-PAS的花漾妝點筆
（Decorese），或是同牌的按
壓原子筆（Ballsign）。比起花
漾妝點筆，按壓原子筆的筆尖
稍細一些，但墨水乾的速度等
皆相同。

10 白色鉛筆

官方販售的白色鉛筆，粒子與
硬度皆很適合茶磚，顯色效果
也很美。雖然筆觸有些差異，
不過也可用家裡現有的一般油
性白色色鉛筆代替。

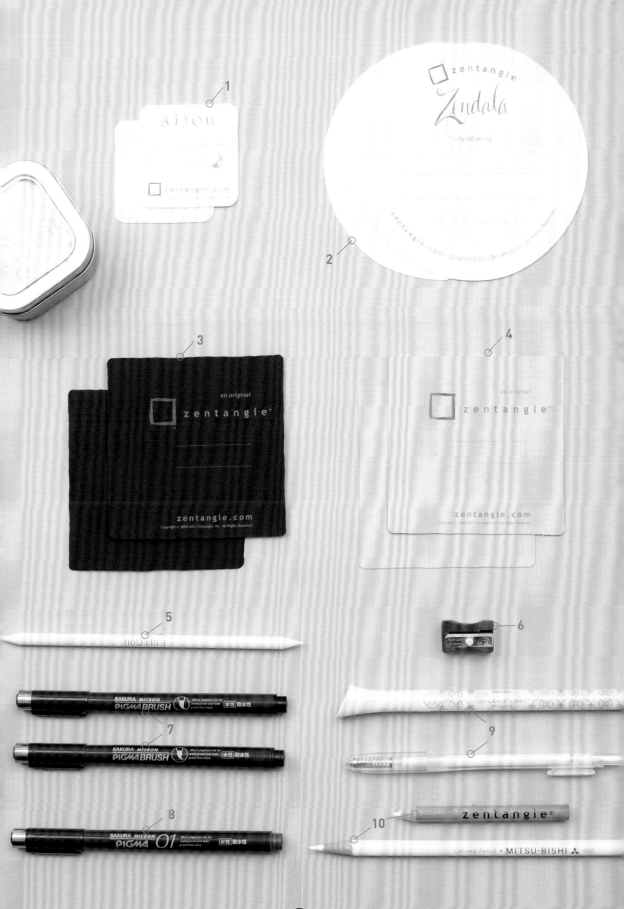

1 水筆

可將水加入筆中隨身攜帶的水筆。在咖啡館等處也可以迅速取出，享受上色的樂趣。按壓筆管調節出水量。要變換顏色時，只要用面紙按壓擦拭就好了。也可以雙筆齊下，先使用一般的水彩筆上色，再用水筆快速暈染開來。

2 粉彩

市面上有推出各式各樣不同品牌的產品。推薦使用粉彩餅，價格雖貴，但是顆粒細緻，不易產生不勻。不要一次直接塗上，而是先沾附於紙上再塗抹開。若想調製淺色還可追加購買單色，只買白色再用美工刀削下來混色即可。

3 練習用素描本

練習用的素描本盡可能挑選大尺寸的，比較能悠然自得地練習。此外，除了練習現有的圖樣外，也可用來素描在街上看到的美麗花紋等或是記錄新點子。

4 水性色鉛筆

可用水筆或水彩筆直接接觸筆芯沾取顏色，或是先塗於紙上再用水筆暈染開來，即可呈現出水彩般的效果。可依水量調整顏色的濃淡。依個人喜好挑選品牌即可，建議備齊7種顏色左右。購買後利用自己常用的畫紙，製作色彩樣本備用吧！

5 彩色筆

顯色性佳為其特徵。
有些產品不防水，因此與水一起使用時需特別留意。

6 COPIC W 4號麥克筆

想呈現與鉛筆不同的灰色時即可使用。有些畫紙在畫的時候會滲透到背面，必須特別留意。

7 棉花棒

用來沾取美工刀削下的粉彩，塗抹於較細緻的部位。

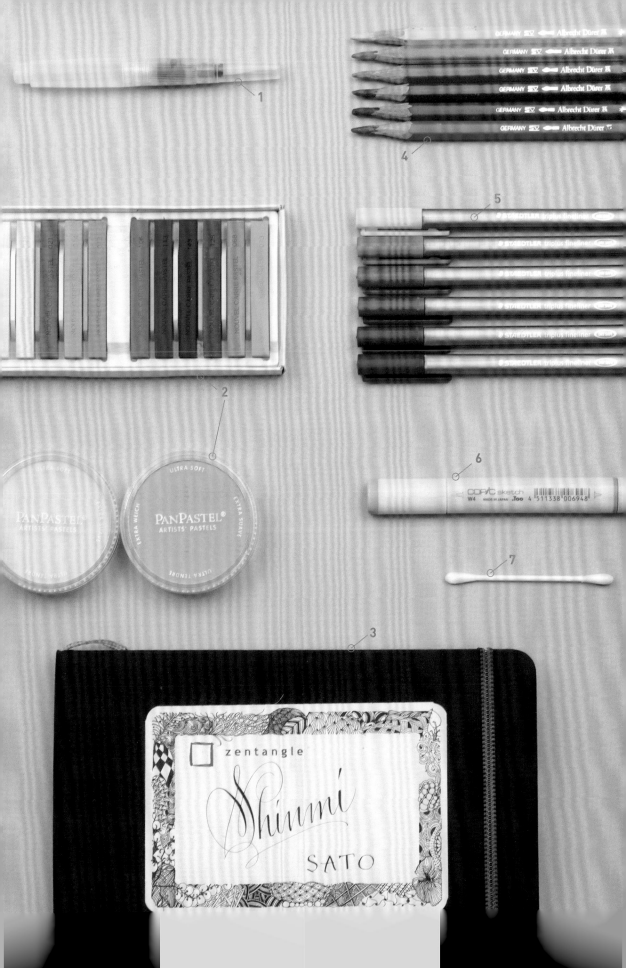

Section 05　基礎描繪6步驟

來吧！一起開始動手畫吧！不要害怕失敗，放鬆心情來面對。建議一開始可以先深呼吸，伸展放鬆肩膀等等。利用香精或音樂等，打造一個可以樂在其中並放鬆的環境吧！對於擁有繪圖的時間心懷感激，並且好好樂在其中的心情，才是最重要的。

1 | 用鉛筆於紙磚的四個角落
點上一點。

這個只是作為大致的基準，因此只需輕輕點上
淡淡的痕跡，自己可分辨即可。

2 | 用線條（邊框）將
四個角落的點連接起來。

放鬆心情，用心描繪出隨意的線條。一樣輕輕
地描繪，使這些線條之後可融入圖樣之中。

3 | 描繪暗線，
將紙磚分割成數個區塊。

不僅限於一條。超出邊框也OK。這部分也輕輕
地、淡淡地描繪。

4 | 選一個喜歡的位置，
用代針筆描繪圖樣。

可以全部填滿，也可以於某處留白。與自己的
作品面對面，進行創作的同時也認真地與作品
「對話」吧！

5 | 描繪完圖樣後，
依個人喜好加入裝飾或描影。

拿著紙磚伸長手臂，繞圈旋轉欣賞一番，於自
己喜歡的位置簽上名字縮寫。

6 | 於背面寫上描繪日期與簽名吧！

將描繪日期與簽名寫在背面吧。我常會將運用
的圖樣名稱也記錄下來。這麼一來，日後想確
認時就會方便許多。

●●● **何謂暗線？** ●●●

禪繞畫都是即興描繪，而「暗線」就猶如其唯一的地圖。即使是相同的圖樣，也可藉由暗線讓整
體印象為之一變。在「anglepatterns.com（禪繞圖樣網站）」（P96）中，有介紹各式各樣的暗
線。美國官網上也有販售事先印好暗線的紙磚。覺得自己構思很麻煩的人，嘗試用這種紙磚應該
也可以樂在其中。

參考範例

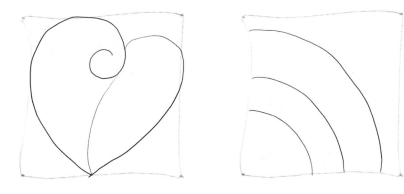

愛心型用於情人節、南瓜可用於萬聖節，到了聖誕節則改畫樹的年輪型或蠟燭輪廓，只要像這樣善用暗線，
也可以用來作為禮物。試著畫成彩虹形狀也很有趣。

Section 06 描影（陰影）的技巧

素描時，光源與光的方向十分重要，然而在禪繞畫創作上沒有這方面的規定。
一個圖樣的光線是從右側射入，而另一個圖樣則從左側射入也無妨。
因為禪繞畫的圖樣有許多小巧的圖形，因此，以下這3種類型的灰色部分，利用鉛筆描繪就
綽綽有餘了。

1　打光（不塗）
2　底部的顏色
3　影子的顏色

試著在右邊的框框內，
練習一下這一頁所介紹的描影技巧吧！

Let's TRY!

描影的技巧

顏色（深淺）

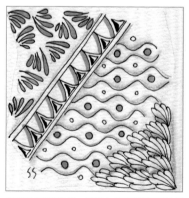

與其說是添加陰影，這種方式應該說是利用鉛
筆的灰色作為第3色上色。下筆手勁要輕，試
著塗得平順。使用COPIC W4號麥克筆畫亦可
呈現另一番風味。

對比（明暗）

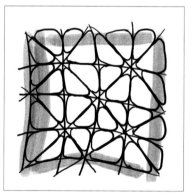

使用鉛筆或COPIC麥克筆等，於一個圖樣的周
圍加入描影，並且推暈開來。這麼一來就可凸
顯出該圖樣。這與光源無關，是禪繞畫特有的
有趣技巧。

加深

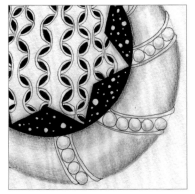

於輪廓處添加陰影，畫出漸層並逐漸推暈開，可讓圖樣出現像是有弧度般的加深效果。

階層

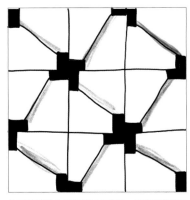

為了呈現出上下階的層次效果，於形狀的邊界處添加陰影並推暈。

疊合

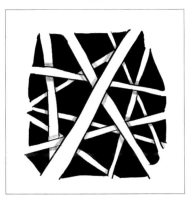

於「立體公路」（P42）等圖樣的重疊部位下方加入陰影。這種方式也無須在意光源。要決定好一致的方向當然也無妨。

立體

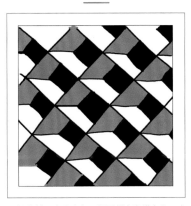

一般會統一方向上色。偶爾刻意畫錯方向，也會帶出錯覺圖般的趣味效果。

挖空

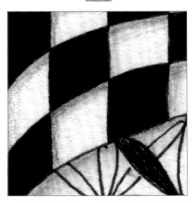

添加陰影的方式不同，亦可呈現出看似挖了洞般的視覺效果。

圓弧

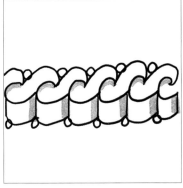

於本書中常用的技巧。利用確實削尖的鉛筆，細膩描繪較細緻的部位吧！

Section 07 強化（綴飾）的技巧

所謂的強化（enhancement）或是增強（enhancer），都是指裝飾或綴飾。
禪繞畫中運用的強化技巧以「光環」最具代表性，此外，這個章節也介紹一些其他的技巧，
事先牢記即可有更廣泛的表現。

1 │ 光環

環繞於圖樣的周圍。分為向外
及向內放射的光環。這就有如
將石頭投入水中，表面所出現
的波紋狀。正如字面所述，光
環可凸顯圖樣，呈現出華麗的
效果。

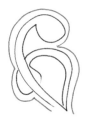 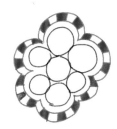

2 │ 圓孔

於圖樣的周圍加入圓圈綴飾。
是一種源自英文花體字的裝飾
方式。

3 │ 水滴

底部的圖樣依一般方式描繪，
而描繪水滴中央時則稍微放大
一些，呈現出鏡片效果。部分
不塗滿以呈現打光效果，且水
滴的邊緣部分留白，就會更加
寫實。

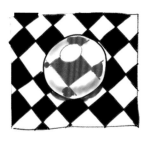

4 | 圓化

在手工藝方面，將角材的稜角磨成圓弧狀的加工方式稱為「倒角」，而圓化的技巧就近似於倒角。有各種描繪方式，像是利用稍粗的線條塗滿周圍、填補稜角處或是加強線條等。

4 | 閃爍

可運用於各式各樣的圖樣中。打光部位有部分留白不塗，可讓該部位看起來就像在發光似的，是非常簡單的技巧。

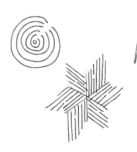 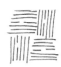 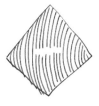

Mini column

快來大量創造填補四角形與三角形的圖樣吧！

在創作禪繞畫時，並沒有規定非得使用官方圖樣不可。

自己創造各式各樣填補四角形、三角形與圓形的畫法，來享受禪繞畫的樂趣吧！

無論是單獨使用，或是連續運用，呈現效果也會隨之改變，更添趣味性。

❖ **填補四角形圖樣的例子**

 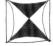 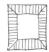 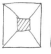 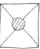

❖ **填補三角形圖樣的例子**

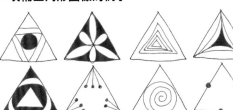

 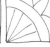 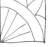

Section 08 茶磚的描繪方式

繼白色與黑色紙磚之後，第三個誕生的就是這款茶磚。

茶磚是呈現一種稱為「Tan」的淡褐色，可利用白色鉛筆加入打光，讓明暗度更鮮明。就算不是專修繪畫，也可以自行描繪出這種文藝復興時期的素描氛圍。就算沒有官方的紙磚，也請務必用美術用紙等等來挑戰看看。

用茶磚創作使用的工具一覽表	
□ 鉛筆	□ 白色代針筆
□ 黑色代針筆	□ 白色鉛筆
□ 褐色代針筆	□ 紙筆　　…etc

1 **用鉛筆畫出點與邊框。**
與白色紙磚一樣，於四個角落點上一點，畫出邊框。請淡淡地描繪。

2 **劃分區域。**
用鉛筆淡淡地畫出區塊。

3 **決定描繪的圖樣。**
決定好此區要畫入什麼樣的圖樣。

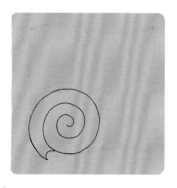

4 **用褐色代針筆描繪「鸚鵡螺之殼」。**
用褐色代針筆描繪「鸚鵡螺之殼」（P68）。即使沒有完全貼合暗線也無妨。

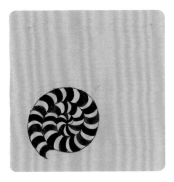 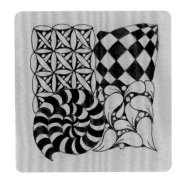

5 | **也用黑色描繪「鸚鵡螺之殼」。**
黑色與褐色之間配色的平衡，請自己自由
決定吧。

6 | **描繪其他圖樣。**
這些區域即使沒有完全貼合暗線描繪也沒
關係。

7 | **用白色鉛筆加入打光。**
將「鸚鵡螺之殼」的白線描繪得較細，使之
更鮮明俐落。花瓣鼓起的部分也塗上白色。

暗線參考範例

A 生命之花（P45）
B 騎士橋（P44）
C 鸚鵡螺之殼（P68）
D 流動（芮克版本）（P41）

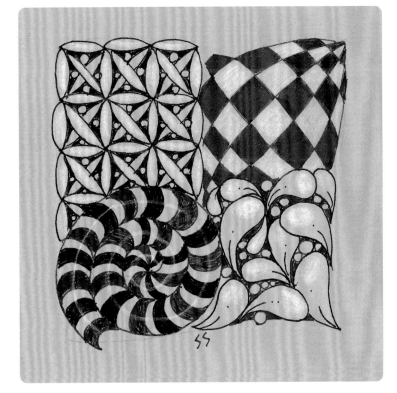

禪繞畫有哪些好處？

～5種好處及教育與醫療上的效果～

禪繞畫的好處

1. 任何時間、任何地點、任何人，都可以樂在其中。

當出現想創作的念頭時，只要有紙與代針筆，在任何地方都可以開始創作禪繞畫。沒有年齡限制。與已經有標準答案的拼圖不同，自己也可以完成出乎意料外的作品，因此可以愉悅地描繪出充滿個人風格的作品。

2. 不費時，可輕鬆享受。

禪繞畫不需要花費太多時間與金錢，因此可以無所顧慮地挑戰藝術創作。沒有優劣之分，因此無須拿自己與他人比較。

3. 集結作品，細細品味成就感。

將描繪好的作品集結起來吧！觀賞著逐漸增加的作品，細細品味這份成就感。會有一股想進一步挑戰更多新作品的熱情湧現。

4. 可以當作禮物。

利用禪繞畫製成卡片或手工藝品贈送他人，會是很受喜愛的美好禮物。建議可以偶爾嘗試製作手繪禮物喔！

5. 成為一種正念。

所謂的正念，是指一種內心的理想狀態，「察覺當下，所處之地正在發生的事情，以及內心的狀態」。描繪禪繞畫時，會專注於一條線上，因此可將大腦引導至放鬆狀態。不需要特別的技巧、訓練或工具，只需要放輕鬆並樂在其中即可。
※正念亦稱為「內觀冥想」、「察覺冥想」。

●●● 教育與醫療上的效果 ●●●

在美國的教育與醫療領域中，禪繞創作在壓力管理、正念效果以及異文化理解方面都有高度評價。其效果與理由如下：

- 藉由手的描繪，可有效控制眼睛與手部。
- 沒有正確答案，因此可發揮創意與個性。
- 可加深對民族或文化方面的象徵圖樣之理解，像是印度的人體彩繪（Henna）、凱爾特圖騰等等。
- 因為可專注於一件事，而達到放鬆效果。
- 沒有所謂的「失敗」，可以培養自信心。

Chapter 2

禪繞畫的
描繪技巧

How to draw
Zentangle

01 禪繞畫的基本

歡迎進入禪繞畫的世界！

事不宜遲，開始來練習吧！一開始介
紹的這8種圖樣中，濃縮了禪繞畫的
技巧。不過，這與寫漢字不同，沒有
絕對的描繪順序。

此外，描繪陰影也只舉出其中一個例
子，請試著自己下點功夫。嘗試描繪
一次後，調整成自己覺得順手的描繪
順序也無妨。放輕鬆享受吧！

Florz

弗羅茲

1.描繪網格（格子）。

2.於交錯處畫上菱形。

3.完成圖。

Tipple

烈酒

1.從周圍開始描繪大小
不一、帶有律動感的圓
圈。

2.中間也填滿圓圈。局
部塗黑。

3.於周圍加入陰影即完
成。

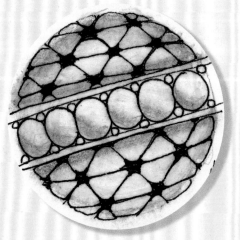

暗線參考範例

A 尼澤珀（P53）
B 昂那馬托（P42）

HINT

於劃分A與B的暗線旁加入陰影，藉此
讓「昂那馬托」看起來像是擺在「尼澤
珀」的上方。

Let's TRY!

網格可以畫成正方形，亦可運用透
視原理描繪。

Let's TRY!

在廚房洗碗時請試著觀察泡沫。關
鍵在於描繪出大小不一的圓圈。

Crescent moon	Flux Maria	Flux Rick
新月	流動（瑪莉亞版本）	流動（芮克版本）

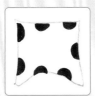

1.沿著暗線描繪半月的形狀。

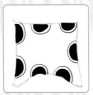

2.一邊旋轉紙磚，一邊描繪光環。

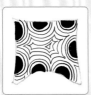

3.不斷朝中心處描繪光環。

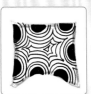

4.於周圍或中心處加入陰影即完成。

1.從下方開始描繪如湯杓般的形狀。

2.一開始畫得較大，再逐漸縮小。

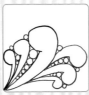

3.利用「烈酒」（P40）填滿空隙。

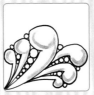

4.加入陰影即完成。

1.從角落開始描繪花瓣形狀，於頂端處再畫另一個花瓣。

2.往隨機的方向描繪大小不一的花瓣狀。

3.於花瓣中心加入點與線。

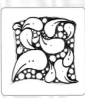

4.利用「烈酒」（P40）填滿，再將隙縫塗滿。

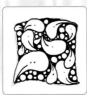

5.完成圖。

Let's TRY!

這種往內側描繪光環的技巧，也會出現在其他圖樣中，因此請務必熟練。

Let's TRY!

不像葉片也不像花瓣，這種抽象性即是禪繞畫的特徵。

Let's TRY!

方向不一致呈現出的效果較美。

Hollibaugh	Onamato	Static
立體公路	昂那馬托	雜訊

1.描繪2條線。

1.如同軌道般，描繪2組雙線條。

1.於畫面的中央處描繪閃電的形狀。

2.於後方再畫上2條線。

2.描繪圓形珍珠。

2.反覆描繪平行的閃電狀。

3.再添加幾組雙線條後，將底部塗黑。

3.於空隙填入黑色珍珠。

3.旋轉紙磚，另一側也依此法描繪。

4.於線條交會處描繪陰影即完成。

4.完成圖。

4.加入平塗的陰影即完成。

Let's TRY!

Let's TRY!

Let's TRY!

這種「立體公路」的技巧，可帶出不可思議的立體感。當畫面的色調偏白時，即可加入此圖樣，藉此讓畫面變得集中立體。

想像一下珍珠首飾，描繪出華麗感吧！

這也是光環的一種，為持續平行描繪的類型。描繪時請留意讓角度保持一致！

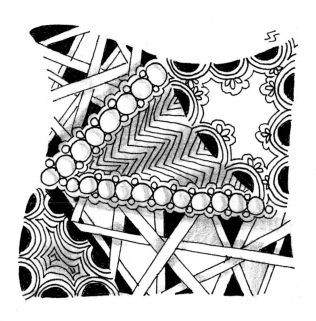

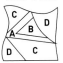

暗線參考範例

C		D
A	B	
D	C	

A 昂那馬托（P42）

B 雜訊（P42）

C 立體公路（P42）

D 2種類型的新月（P41）

HINT

請觀察「立體公路」的上色方式。底部並
未全部塗滿，也運用了鉛筆的灰色。此
外，也可以在「新月」的綴飾上添加各式
各樣的巧思。樂在其中並動動腦吧！

暗線參考範例

A	
B	C

A 流動（芮克版本）（P41）

B 立體公路（P42）

C 弗羅茲（P40）

HINT

將「立體公路」描繪成曲線。粗細可自
由調整。兩側邊框以「烈酒」（P40）裝
飾，可帶出穩定感。

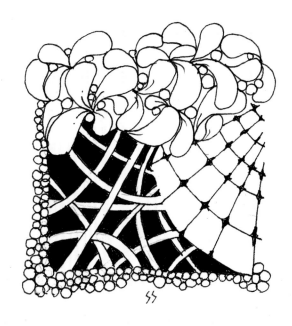

How to draw
Zentangle

02 基礎且容易運用的圖樣

下一步，希望牢記的8種圖樣！

這個單元要介紹的，也都是很容易運用的基礎圖樣。請擴充自己會描繪的禪繞圖樣，挑戰各式各樣的設計。運用網格的圖樣，可以畫得筆直，也可以應用透視原理來描繪，只要多方嘗試都無不可！「賽車旗」（P45）圖樣若改變畫法，就會變成日本的箭羽紋，有人察覺到這點嗎？

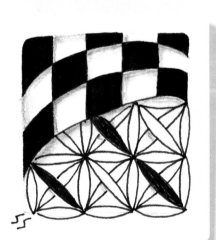

暗線參考範例

A 騎士橋（P44）
B 生命之花（P45）

HINT

藉由加入陰影的方式，可讓「生命之花」看起來像是位在下層。請嘗試各種方式為「騎士橋」添加陰影。

Printemps
春天

1.描繪圓形，線條最後不要連接起來。

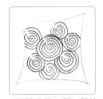

2.繼續畫圓，與一開始畫的圓有些許重疊。

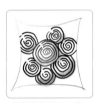

3.使打光的方向一致。

Let's TRY!

描繪大量的「春天」，熟練部分打光的技巧吧！

Knightsbridge
騎士橋

1.畫好網格。

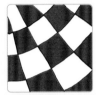

2.猶如西洋棋盤般，將網格交錯塗滿。

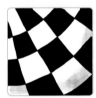

3.依個人喜好添加陰影即完成。

Let's TRY!

雖然很基本，卻是能讓畫面集中立體的圖樣。描繪成飄揚的旗子狀也OK。

Bunzo	Fife	Jonqal
邦佐	生命之花	賽車旗

1.從迷你的新月開始，往外描繪光環。

1.等間隔畫上作為導引的黑點。

1.先用鉛筆畫線，再用代針筆描繪閃電形狀。

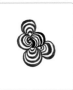

2.從中心處往不同方向逐漸增加。

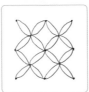

2.點到點之間，利用曲線斜向連接起來。

2.這裡以互相交錯的方式塗滿。

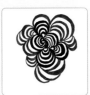

3.外圍也依此法反覆描繪。

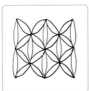

3.接著改以縱向連接。

3.加入與「雜訊」（P42）相同的陰影。

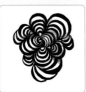

4.依個人喜好添加陰影即完成。

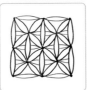

4.後方也利用曲線連接即完成。

Let's TRY!

這是一種看起來很像魚鱗或貝殼的圖樣。

Let's TRY!

學會描繪方式後，也試試看運用透視手法或是變動方向來描繪。

Let's TRY!

黑色部分若改用紫色上色，就會成為日式紋樣「箭羽紋」。

Sand swirl	Shattuck	Cirquital
沙漩渦	沙特克	雜耍球

1.由外往內畫出豆芽般的線條。

2.描繪光環。線的末端相接。

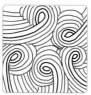

3.為豆芽一一描繪光環，填滿畫面。

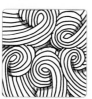

4.於重疊的部位加入陰影。

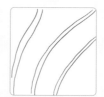

1.描繪3條平滑的繩子狀。

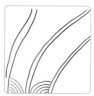

2.逐步描繪曲線。請留意曲線的方向。

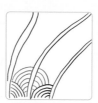

3.接著朝另一個方向描繪。

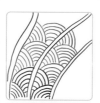

4.反覆變換方向描繪。

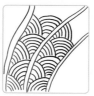

5.完成圖。

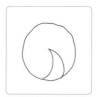

1.畫個圓形，接著描繪像是要包覆住圓形般的爪子狀。

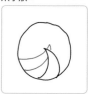

2.描繪下一個爪子，與一開始的爪子疊合。

3.一邊旋轉紙磚，一邊反覆描繪。

4.將圓形底部塗滿。

5.描繪陰影後即完成。

Let's TRY!

看起來也很像海浪。描繪得更具動感吧！

Let's TRY!

依不同描繪方式，也可以呈現出「青海波」的圖樣。

Let's TRY!

「捲繞」系列之一。享受變換各式各樣緞帶花紋的樂趣。

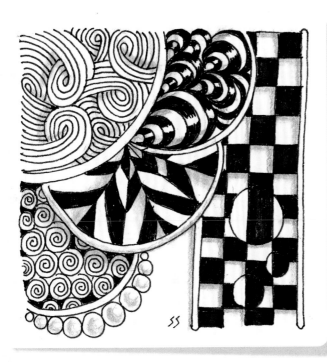

暗線參考範例

A 沙漩渦（P46）
B 邦佐（P45）
C 賽車旗（P45）
D 春天（P44）
E 騎士橋（P44）

HINT

嘗試為圖樣加上框緣。「邦佐」裡運
用了一種稱為「光澤塗法」的漫畫
技巧。「春天」的圖樣則未使用閃爍
（P35），改於外側加上珍珠裝飾。多
嘗試各式各樣的應用吧！

暗線參考範例

A 沙特克（P46）
B 生命之花（P45）
C 雜耍球（P46）

HINT

去掉「沙特克」的框緣加以運用。「雜
耍球」則嘗試改變緞帶紋的畫法。用藍
色描繪後，看起來就像浴衣的花紋呢。

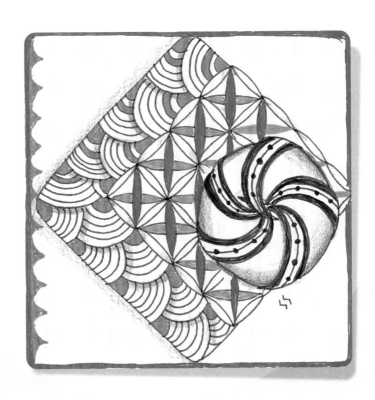

03 適合作為邊框的圖樣

直線也好，曲線也不錯！

這個單元要介紹的是適合用來當邊框
的圖樣。可以用直線持續描繪到任何
長度，也可以描繪成繞圈的圓圈狀。
首先先熟練描繪直線圖樣，之後再試
著玩味各種畫法，像是彎曲成直角，
或是畫成像下方範例那樣的圓圈狀圖
樣。

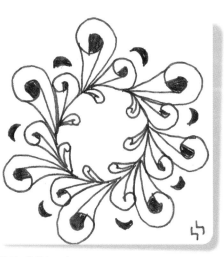

範例 捲紙（P50）

HINT

將「捲紙」圖樣描繪成圓圈狀，就會成為一
幅迷你的曼陀羅。請多方嘗試各種畫法。

Kelp	Vega
海草	織女星

1.描繪自己喜歡的線
條。圓弧線或直線皆
可。

2.分別畫上交錯的小型
葉片。

3.依個人喜好上色即完
成。

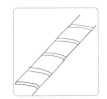

1.首先先畫2條線，再
描繪捲繞的線條。

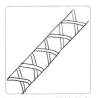

2.接著於下方描繪與之
交錯的線條。

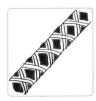

3.將內側塗滿，但線條
邊緣留白。

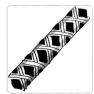

4.加入陰影，使之呈圓
柱狀。

Let's TRY!

描繪成直線或曲線皆可。變化葉
片的形狀也OK。

Let's TRY!

這是一種古典的圖樣，可帶出沉著
的氛圍。描繪出陰影，畫得更立體
吧！

Scrolled feather	Agua	C-scape
渦卷羽毛	水波	C景觀

1.交錯描繪向內彎的捲絲。

1.逐步描繪如波浪般的曲線。

1.疊合C的形狀，逐一描繪。

2.於外側描繪線條，連接到下一條捲絲凸出來的圓弧處。

2.於1的曲線上添加3條圓弧線。

2.用曲線將C的圓弧與圓弧間連接起來。於下方畫上短直線。

3.用直線填滿捲絲內側，另外添加綴飾。

3.反覆描繪此步驟。

3.下方的直線也利用曲線一一連接。

4.前端處畫得較細會更像羽毛。

4.於下方加上圓圈與水滴形綴飾。

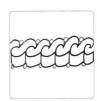

4.利用一顆顆小圓圈綴飾。

5.完成圖。

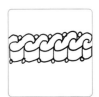

5.描繪陰影的方式請參考P51下方的範例。

Let's TRY!

請想像孔雀的羽毛，畫出華麗感吧！為羽毛上色也很愉快呢。

Let's TRY!

乍看下雖然不太起眼，但作為強化技巧活用，可以呈現華麗感。

Let's TRY!

描繪時，想像一下圍繞希臘雕刻圓柱邊緣的那圈裝飾。

Coaster	Eddyper	Zenith
雲霄飛車	捲紙	頂點

1.描繪波浪線。

1.交錯描繪向外彎的捲絲。

1.依圖所示描繪波浪線。

2.於波浪高起部位的另一側,逐一描繪半月形。

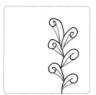

2.從捲絲的外側與內側往軸心畫線。

2.於另一側描繪反向的波浪線,位置錯開半個波浪。

3.從半月形往波浪線描繪猶如光線般的線條。

3.讓捲絲的前端處尖起,也別有趣味。

3.於凹陷部位描繪尖角。

4.於線條交會處畫上黑點,增添線條重點。

4.另一側也畫上朝向軸心的線條。

4.加上光環。

5.依個人喜好加入陰影。

5.完成圖。

5.於光環的尖角頂端加上珍珠。

Let's TRY!

畫出宛如雲霄飛車軌道般彎彎曲曲的線條吧!

Let's TRY!

也可以畫成花瓣狀或是葉片狀,不同的變化有不同的樂趣。

Let's TRY!

這種圖樣也可依不同的上色方式,無限延伸出各種變化。

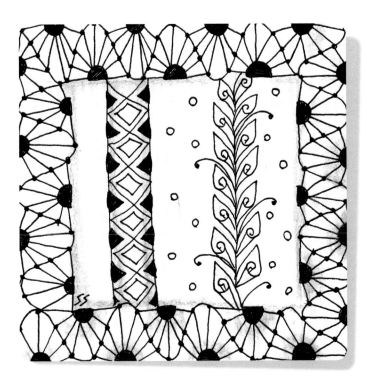

暗線參考範例

A 雲霄飛車（P50）

B 織女星（P48）

C 捲紙（P50）

HINT

「雲霄飛車」垂直相接的部分，只要看起
來相連就OK。不必太傷腦筋，配合畫面
空間來調整即可。進一步為「捲紙」添加
些許裝飾，並嘗試散布一些小圓圈。

暗線參考範例

A C景觀（P49）

B 頂點（P50）

C 海草（P48）

D 渦卷羽毛（P49）

E 水波（P49）

HINT

像刺繡的樣本一樣，嘗試縱向並列描繪。
「C景觀」去掉珍珠的綴飾。「頂點」也
是變形的版本。「渦卷羽毛」則是試著拿
掉內側的線條。

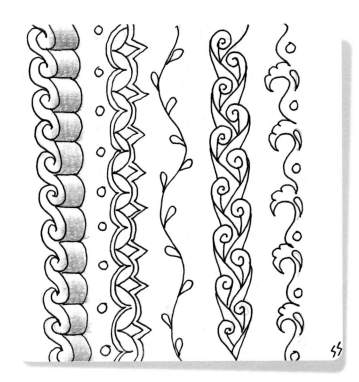

How to draw Zentangle

04　利用三角形組成的圖樣

華麗的華爾滋世界！

這個單元要介紹的是活用三角形外框或形狀的圖樣。三角形特有的節奏，猶如跳著華爾滋一般，描繪起來令人心情愉悅。倘若覺得困難，請不疾不徐、聚精會神地描繪吧！只要抓到訣竅，就可以得心應手。

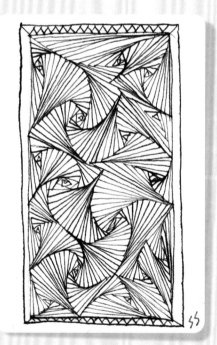

範例　芮克的悖論（P52）

HINT

禪繞畫的創始人之一所創造的「芮克的悖論」，是一種趣味十足的圖樣，藉由連續描繪可呈現出扇形或扭轉形狀。利用「單圖創作」（一種圖樣）即可創造出各式各樣的作品。

Rick's Paradox
芮克的悖論

1.從三角形的角落開始描繪直線。

2.持續往內側描繪直線。

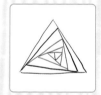

3.一邊旋轉紙磚，一邊描繪到最後。

Let's TRY!

如果覺得縫隙空得太大，之後再補足線條也OK。

Munchin
芒琴

1.隨機畫上黑點，用直線連接2點。

2.依圖所示描繪直線，呈現放射狀。

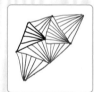

3.不斷改變角度，反覆描繪。

Let's TRY!

這也是一個可以無限拓展的圖樣。畫於黑色紙磚上也OK。

Ing	Nzeppel	Fassett
進行式	尼澤珀	寶石刻面

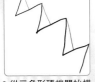

1.描繪閃電形狀。

1.描繪稍微彎曲的網格。

1.依圖所示描繪網格。

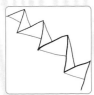

2.從三角形頂端開始描繪下一條線。

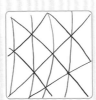

2.於網格中加入縱向線條。

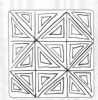

2.於三角形的內側描繪三角形。

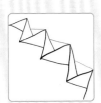

3.另一側也畫好線條。

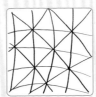

3.加入橫向線條。

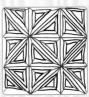

3.利用直線連接三角形的稜角。

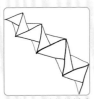

4.依圖所示補上直線。

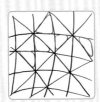

4.描繪稜角呈圓弧狀的三角形。

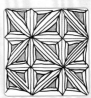

4.依個人喜好用鉛筆於中心處上色。

5.當然可以邊旋轉紙磚邊描繪！

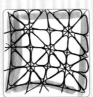

5.依個人喜好於圖樣周圍加入陰影。

Let's TRY!

看起來像摺紙般的有趣圖樣。上色方式也相當多變。

Let's TRY!

看起來似乎在發亮的不可思議圖樣。浪漫不已。

Let's TRY!

這個圖樣可呈現出賞心悅目的立體感。可以改變三角形網格的大小來增添變化。

Phroz

冬日水晶

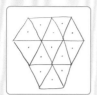

1.先畫好橫線，再往60度角左右的方向描繪斜線。

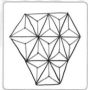

2.於三角形中心處畫上黑點，依圖所示從黑點處拉出線條。

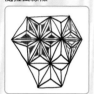

3.於三角形中再描繪三角形。

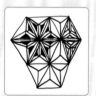

4.若未加入三角形，則成為「麻葉」的花紋。

Quandary

困惑

1.描繪呈縱向的細長米粒狀，並留些許間距。

2.於兩側補上斜向的米粒狀。

3.以縱向、斜向的順序反覆描繪。

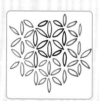

4.逐步往周圍拓展。

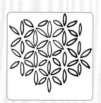

5.完成圖。

Tripoli

黎波里

1.描繪2個三角形，中間留些間距。

2.繞圈描繪三角形。

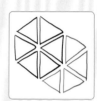

3.反覆描繪此步驟。

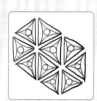

4.於三角形中央描繪光環與圓圈。

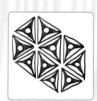

5.依個人喜好上色。

Let's TRY!

「冬日水晶」與「寶石刻面」（P53）是姐妹圖樣。

Let's TRY!

米粒可以相連亦可分開。兩種畫法都正確。

Let's TRY!

這是三角形圖樣中最基本的一款。變化描繪方式即可無限延伸。

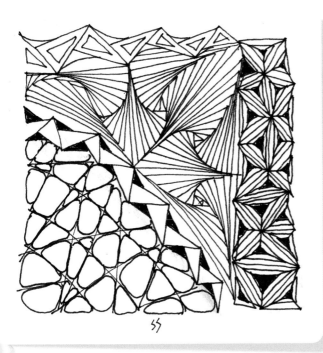

暗線參考範例

A 進行式（P53）
B 寶石刻面（P53）
C 芮克的悖論（P52）
D 尼澤珀（P53）

HINT

先描繪「進行式」與「寶石刻面」，再
於中間描繪「芮克的悖論」。請觀察
「寶石刻面」與「芮克的悖論」疊合的
部分。只要這樣稍微重疊，看起來就像
融為一體。

使用圖樣

A 黎波里（P54）
B 困惑（P54）

HINT

這塊紙磚是在沒有暗線的情況下，從
「黎波里」開始描繪的作品。將「黎波
里」放大，於內側描繪曲線光環。請觀
察「困惑」的陰影處。看起來好像稍微
浮起來了，十分有趣。

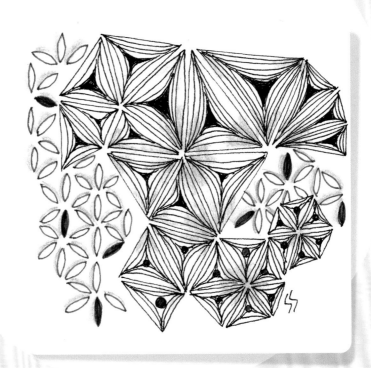

How to draw
Zentangle

05 利用四角形與圓形組成的圖樣

不同的組合創造無限大！

是不是已經漸漸熟悉禪繞圖樣了呢？這個單元要介紹的，是由四角形與圓形組成的圖樣。四角形與圓形實在是絕配，藉由不同的組合可以讓圖樣無限延伸。先中規中矩地描繪，待熟習後即可嘗試改變大小等等，享受各種變化的樂趣！

暗線參考範例

A	B
	B

A 十字編（P58）
B 賽車旗（P45）

HINT

只要像這樣，於樸實無華的圖樣中再添加另一種圖樣即可。

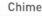

Chime
風鈴串

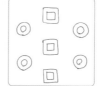

1.描繪縱向並列的雙層圓形與雙層四角形。

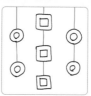

2.利用直線連接起來。

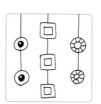

3.自由添加綴飾或上色。

Cruffle
太極小球

1.於圓形中描繪出S。

2.依圖所示，於內側描繪光環。

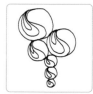

3.描繪時可依個人喜好變化大小。

Let's TRY!

除了圓形與四角形外，也試試懸掛式各樣圖形的樂趣吧！

Let's TRY!

改變圖形的大小，藉此帶出節奏感。

Ambler	**Cadent**	**Gottago**
安布略	韻律	錯落磚

1.於正中央描繪一個四角形的漩渦。 | 1.描繪大致等間隔的圓圈。 | 1.描繪網格。

2.逐步描繪相同的漩渦,串聯起來。 | 2.利用平滑的曲線將圓圈一一連接起來。 | 2.於對角線網格的左上與右下處描繪小小的縱向長方形。

3.重疊在一起也很有趣。 | 3.旋轉紙磚,繼續連接。 | 3.接著於剩餘網格中畫橫向長方形。不疾不徐地謹慎描繪吧!

 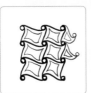

4.完成圖。 | 4.於內部描繪光環。也可以畫成三角形。 | 4.將長方形塗滿,再利用直線連接起來。

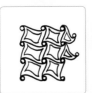

5.完成圖。 | 5.最後再描繪陰影即完成。

Let's TRY!

令人聯想到拉麵碗公邊緣的花紋。 | 這個圖樣也可以依不同上色方式,發揮出無限變化。請務必熟練。 | 好好享受禪繞畫特有的神奇立體感!

Socc	W2	Well
合作精神	十字編	魏爾

1.描繪如窗戶般的網格。

2.逐步以圓弧線來描繪光環。

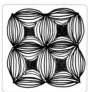

3.畫至空間填滿後,將中間塗滿。

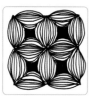

4.完成圖。

1.於網格上描繪並列的迷你四角形。

2.利用線條交錯連接。

3.橫向也依此法連接,再將四角形塗滿。

4.加入陰影即完成。

1.於網格中描繪圓圈。

2.繞圈描繪圓弧線,使之呈風車狀。

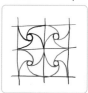

3.相鄰網格試著多旋轉半圈描繪。

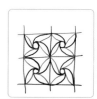

4.於圓弧線上再描繪另一條圓弧線。

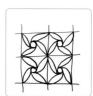

5.完成圖。

Let's TRY!

Let's TRY!

Let's TRY!

網格也可以不畫成正四角形,改畫成三角形或六角形,即可描繪出花朵般的圖形。

這是最具代表性的編織圖紋。與「韻律」(P57)是姐妹圖樣。

藉由不同的旋轉方向,讓變化更廣泛。此外,底部的塗法也可嘗試各種巧思。

暗線參考範例

A 風鈴串（P56）

B 錯落磚（P57）

C 安布略（P57）

HINT

暗線參考範例中，黑色部分的圖樣沒有
特定名稱，是於網格中配置圓形漩渦花
紋的原創圖樣。填補網格的方式有很多
種，請試著多方嘗試。

暗線參考範例

A 十字編（P58）

B 韻律（P57）

C 威爾（P58）

D 合作精神（P58）

HINT

此範例展現了另一種連接方式。請觀察圖
樣與圖樣之間的接合處是利用圓圈連接。
左上角是先全部塗黑，再用白色代針筆加
上如星星般的圓點。看起來就像是露出一
小片夜空般，讓紙磚的畫面更集中立體。

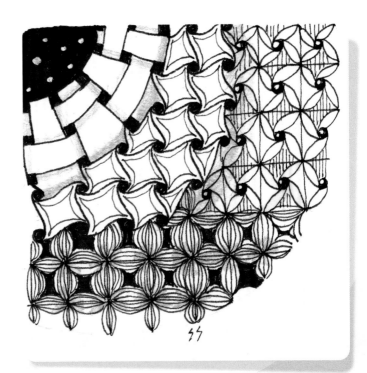

06 植物與生物的圖樣 I

來探尋植物世界的樂趣吧！

禪繞創作中有許多抽象圖樣，不過也可以描繪充滿幻想元素的植物或生物。這個單元集結了這類的圖樣，並逐一介紹。有很多設計相當適合運用於卡片等。請務必自己嘗試各種巧思，摸索出新穎的表現方式。

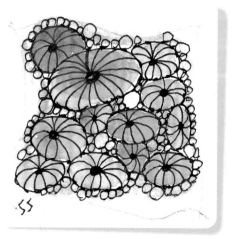

範例 節日情調（P61）

HINT

這是一個不可思議的圖樣，以不同的描繪方式，可呈現出香菇、花朵或雨傘的樣貌。

Pokeroot
商陸根

1.先畫好莖梗，再描繪圓形果實的形狀。

2.於第一個果實兩側描繪下一個果實。

3.描繪陰影後即完成。

Msst
米絲特

1.沿著暗線描繪細波浪線。

2.於波浪線的前端加上黑點。

3.依個人喜好變化長度吧！

Let's TRY!

依不同的描繪方式，可變身成各式各樣的果實，像是莓果、蘋果、桃子等。

Let's TRY!

請想像淅瀝淅瀝落下的濛濛細雨。

Festune	Garlic cloves	Hamail
節日情調	大蒜瓣	友誼印記

1.隨機描繪稍大的黑點。

1.隨機點上黑點，用線條連接兩點。

1.從一條小圓弧線開始。

2.描繪稍微扁平的圓形。

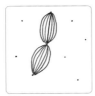

2.描繪光環使線條膨脹。

2.接著繞圓逐步描繪圓弧線。

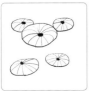

3.從中心處描繪呈放射狀的圓弧線。

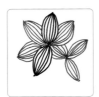

3.反覆描繪，使圖案呈現花朵狀。

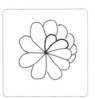

3.繞一周後，縮小曲線往外側連接。

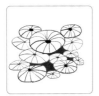

4.將縫隙全部塗黑。

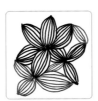

4.可以不斷與其他點銜接起來。

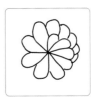

4.於適當的位置收尾即完成。

5.完成圖。

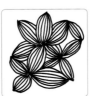

5.完成圖。

Let's TRY!

稍微重疊來描繪，即可呈現出立體感。

Let's TRY!

這也可以當作描繪曲線光環的基本練習。

Let's TRY!

眾多花朵形狀的圖樣之一。請與各式各樣的花朵圖樣組合起來。

Pokeleaf
嫩葉

1.首先從莖梗開始畫，再描繪葉片。

2.改變角度，於兩側描繪葉片。

3.從葉片與葉片之間再延伸出下一根莖梗。

4.莖梗的長度等皆可自由變化。

Let's TRY!

葉片的形狀可以換成楓葉狀，或加入鋸齒狀添加變化。

Verdigogh
沃迪高

1.首先描繪中心的莖梗。

2.於兩側描繪如松葉般的形狀。

3.描繪第二批葉片，使之藏在一開始畫的葉片下方。

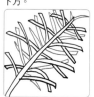

4.錯開角度與位置，逐步描繪。

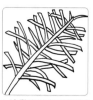

5.讓彎曲弧度呈現不規則狀吧。

Let's TRY!

一邊觀察松葉等葉片是往什麼方向生長，一邊進行描繪！

Zinger
銀耳

1.於莖梗的前端描繪一個小圓圈。

2.描繪線條，呈現尖帽子狀。

3.於前端處點上黑點，增添重點。

4.完成圖。

Let's TRY!

不僅可畫成蘑菇狀，描繪於其他圖樣前端也別有一番趣味。

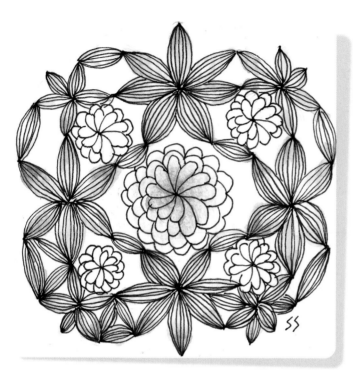

暗線參考範例

A 大蒜瓣（P61）
B 友誼印記（P61）

HINT

運用「大蒜瓣」與「友誼印記」，模擬出花朵與葉片的圖像。「大蒜瓣」可利用不同的連接方式，變化出各式各樣的形狀。最後階段描繪陰影時使用藍色水性色鉛筆，讓完成品更加清爽。

暗線參考範例

A 嫩葉（P62）
B 米絲特（P60）
C 商陸根（P60）
D 節日情調（P61）
E 銀耳（P62）
F 大蒜瓣（P61）
G 沃迪高（P62）

HINT

將「嫩葉」描繪於一根莖梗上，使其降下雨來。正中間的蘋果是「商陸根」的變化版。「商陸根」的方向可自由描繪，朝下垂掛或朝向上方皆可。由於不是現實中的植物，因此盡情發揮想像力，描繪出不存在的世界吧！

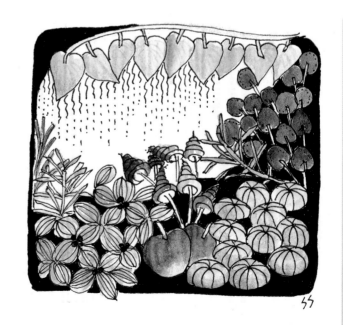

How to draw
Zentangle

07　植物與生物的圖樣 II

不可思議的花朵與生物！

禪繞創作中，也有大量模仿花朵形狀
的圖樣。花朵雖然可以自由描繪，不
過事先牢記基本禪繞花朵的畫法，
即可做多方的應用。「內捲慕卡」
（P65）不僅可視為植物，也很適合
運用在新藝術運動風格的裝飾上。

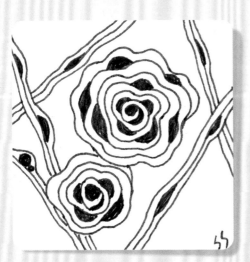

範例　天后之舞搖滾樂（P65）

HINT

還有很多其他圖樣看起來猶如玫瑰，藉由
大量且密集地描繪，即可呈現出華麗感。

Paizel
變形蟲

1.描繪豆芽菜的形狀。

2.於周圍描繪光環。

3.於周圍畫上小圓圈，
並再次描繪光環。

4.也從不同方向描繪，
再利用直線將空隙填
滿。

Let's TRY!

基本的佩斯利花紋（又稱變形蟲花
紋）。變化裝飾方式即可玩味各種
樂趣。

Watusee
C型鍊

1.連續描繪加了黑點的
C字。

2.旋轉紙磚，也依此法
描繪於另一側。

3.將中間塗滿。

Let's TRY!

要讓C字形整齊一致出乎意料地困
難，因此請不疾不徐地仔細描繪。

Cyme	Diva dance Rock'n Roll	Mooka in
聚傘花序	天后之舞搖滾樂	內捲慕卡

1.描繪5瓣的花朵。

1.從中心處開始描繪波浪狀的漩渦。

1.從外側的線開始描繪，一筆成形。

2.於周圍描繪光環。

2.將波浪線局部加粗。

2.依此法從內往外描繪曲線。

3.於花瓣與花瓣之間增加更多的花瓣。

3.再次利用光環包覆周圍。

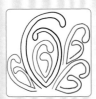

3.當內側畫滿後，周圍也依此法描繪。

4.反覆描繪此步驟。

4.反覆描繪此步驟。

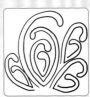

4.適度地描繪即完成。

Let's TRY!

變化描繪方式即可成為日本的「菊花紋章」。大量描繪則成為「菊紋」。

Let's TRY!

這種圖樣是從中心處開始描繪。請試著增加或減少黑色的部分。

Let's TRY!

只能靠不斷練習，才能畫出「內捲慕卡」與「外捲慕卡」（P66）的平滑曲線！

Mooka out	Purk	Tagh
外捲慕卡	鼓舞	斷裂帶

1.第1根的描繪方式與「內捲慕卡」相同。

2.第2根從下方穿過，突出到外面。

3.第3根也從下方穿過，往另一側突出去。

4.反覆描繪此步驟。

5.適度地描繪即完成。

Let's TRY!

這種圖樣只要與其他圖樣組合在一起，就可呈現華麗感。

1.描繪導引線，加入呈捲繞狀的圓弧線。

2.於正中央逐一描繪圓圈。

3.往兩側描繪圓圈，稍微與一開始的圓圈疊合。

4.於捲繞部分也描繪小圓圈，再將隙縫塗滿。

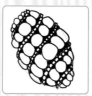

5.完成圖。

Let's TRY!

請一邊想像螺旋貝，一邊描繪得立體一點吧！

1.從角落開始逐步描繪花瓣。

2.兼顧平衡逐一增加花瓣量。

3.於花瓣根部一一加入綴飾。

4.不全部添加綴飾也OK。

Let's TRY!

這種圖樣，無論從角落開始描繪或是描繪成圓形都非常美麗。

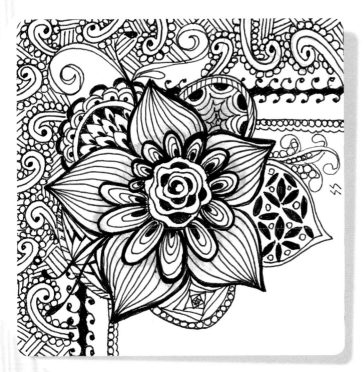

暗線參考範例

A 變形蟲（P64）
B 天后之舞搖滾樂（P65）
C 聚傘花序（P65）
D 斷裂帶（P66）
E C型鍊（P64）
F 外捲慕卡（P66）

HINT

首先從中心的「天后之舞搖滾樂」開始
描繪。當花朵描繪到一定程度的大小
後，於周圍描繪「變形蟲」，再搭配上
邊框狀的「C型鍊」。無須構思，即興
地逐一描繪吧！此範本除了這些圖樣
外，還運用了「新月」（P41）、「芮克的
悖論」（P52）、「困惑」（P54）與「錯落
線」（P86）。

暗線參考範例

A 內捲慕卡（P65）
B 尼澤珀（P53）
C 鼓舞（P66）
D 立體公路（P42）

HINT

描繪順序是先從「立體公路」開始畫，
再用其他圖樣填滿縫隙。將「內捲慕
卡」的周圍塗黑，即可變化出不同風
貌。可依此法將「立體公路」作為框架
運用，請試著多方嘗試看看。關於茶磚
的介紹，請參考P36-37。

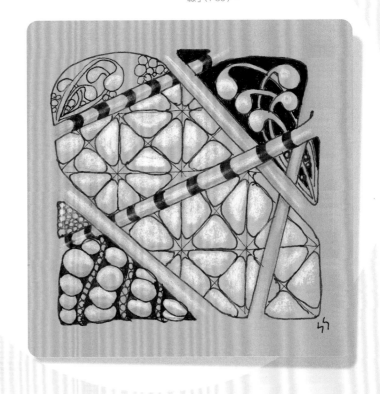

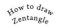

How to draw
Zentangle

08 植物與生物的圖樣 III

源源不絕的神奇生物圖樣！

這個單元也要介紹一些與生物外型相似的圖樣。我對於昆蟲類的外型有點抗拒，不過這裡要介紹的，都是可以描繪得十分可愛的圖樣。「鸚鵡螺之殼」（P68）是很漂亮的螺旋貝圖像。「辣椒圈」（P69）雖然看似糖果，但我試著把它視為某種生物。

Indy rella
印蒂芮拉

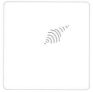

1.逐步描繪曲線，呈現菱形狀。

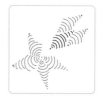

2.往相同方向描繪或是描繪成放射狀都OK。

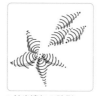

3.於半邊加入陰影。

Marasu
鸚鵡螺之殼

1.繞圈描繪一個平滑的漩渦。

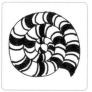

2.沿著貝殼的圓弧逐步描繪條紋花樣。

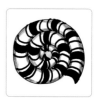

3.請依個人喜好添加陰影。

範例 印蒂芮拉（P68）

HINT

全部往同一個方向描繪的話，看起來就像昆蟲，不過如果描繪成花朵狀就會變得很可愛。

Let's TRY!

利用陰影讓圖樣看起來更立體吧！

Let's TRY!

這是「鼓舞」（P66）的姊妹圖樣。利用各式各樣的條紋花樣裝飾一番吧！

Dragonair	Pepper	Punzel
龍氣	辣椒圈	滂佐

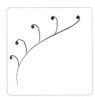

1.依圖所示描繪出線
條。

1.於扁平的圓圈上描繪
捲繞般的花紋。

1.描繪互相交錯的爪子
形狀。

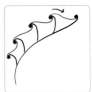

2.圓點與圓點之間,利
用倒S字圓弧線連接。

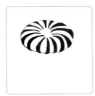

2.讓中心中空,繞圓持
續描繪花紋。

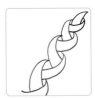

2.持續描繪並逐一加
粗。

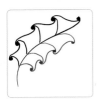

3.另一側也依此法描
繪。

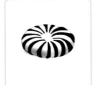

3.於下半邊加入陰影。

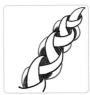

3.於外側補畫一些看似
相連的爪子。

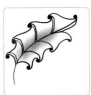

4.於軸心處加入陰影。

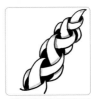

4.將中間空隙塗滿即完
成。

Let's TRY!

Let's TRY!

Let's TRY!

這個圖樣會讓人不禁浮起「下次要
嘗試描繪龍的ZIA!」的念頭。

看起來像糖果的圖樣。試著描繪得
立體一點吧!

從「長髮公主」的三股辮衍生出來
的圖樣。雖然有點困難,但只要多
描繪幾次即可抓到訣竅。

Zander

纏線

1.描繪導引線，加入呈捲繞狀的圓弧線。

2.於中心處描繪打光（留白）的虛線。

3.其餘的空白則逐一描繪線條。

4.描繪陰影後即完成。

Bijou

蝸牛

1.描繪一個漩渦狀。

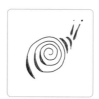

2.局部加重筆觸使線條變粗，也畫出觸角。

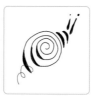

3.輕輕地加上尾巴。

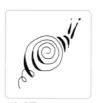

4.完成圖。

Pea nuckle

豌豆釦

1.縱向描繪相接的S字。

2.反覆描繪此步驟。

3.橫向描繪彎曲線，連接S字的內凹圓弧與內凹圓弧處。

4.橫向描繪完後，改畫斜向的直線。

5.將空隙塗滿。

Let's TRY!

請想像成捆成一束的乾稻草。用不同方式描繪亦可呈現出柱狀效果。

Let's TRY!

這是蝸牛紙磚的吉祥物。請描繪得可愛一點！

Let's TRY!

不知道為什麼看起來很像花生殼呢。

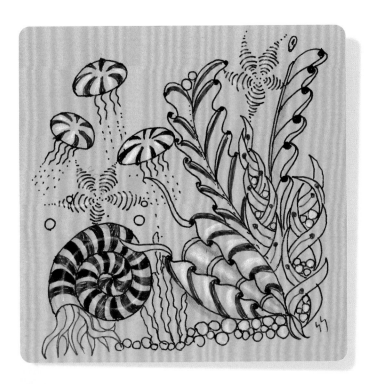

暗線參考範例

A 辣椒圈（P69）

B 印蒂芮拉（P68）

C 鸚鵡螺之殼（P68）

D 龍氣（P69）

E 滂佐（P69）

HINT

「滂佐」是從「長髮公主」的三股辮衍
生出的圖樣，不過看起來也很像植物
呢！「龍氣」是龍的羽翼，但我試著描
繪成猶如神奇的海藻。茶磚的描繪方式
請參考P36-37。

暗線參考範例

A 豌豆釦（P70）

B 韻律（P57）

C 蝸牛（P70）

D 纏線（P70）

HINT

於「豌豆釦」的左側加上綴飾，讓整體
線條更完整。這個作品看起來是不是也
很像蝸牛正試圖爬上屋頂呢？像這樣預
想不到的結果，也是禪繞畫的趣味之
一。

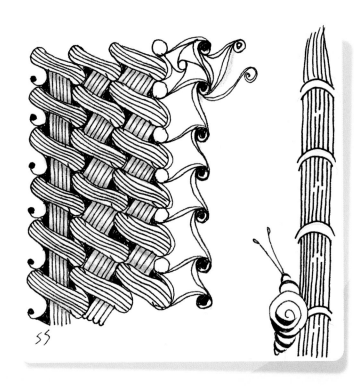

How to draw
Zentangle

09 織品風格的圖樣

樂在平面設計中！

我很喜歡織品設計。欣賞日本的布料、北歐的布料還有南美等各式各樣的布料，會不會覺得雀躍不已呢？人類自古以來就會擷取自然中的美麗圖紋，作為設計融入生活之中。我認為顏色與形狀中蘊含能量，可以讓觀看的人精神為之一振。這個單元就來介紹這種織品風格的圖樣。

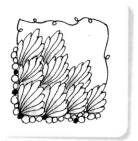

範例 薩尼貝爾（P74）

HINT

看似花朵，又很像葉子。疊合部分的陰影是決定關鍵！

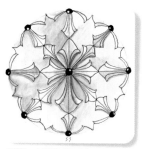

範例 十字花（P73）

HINT

可用此圖樣作為主角進行「單圖創作」（僅用一種圖樣描繪而成）。也可描繪成曼陀羅。

Slalom
障礙滑雪賽

1.先描繪好圓圈。

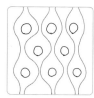

2.彎彎曲曲的曲線穿梭其中。

3.依個人喜好替圓圈上色吧。

Let's TRY!

圓圈的大小會改變整體印象。

Tropicana
熱帶

1.逐一描繪出拱橋般的形狀。

2.於中間描繪三角形，並且進一步分割。

3.依個人喜好替三角形部分上色。

Let's TRY!

這種圖樣也可以運用於裝飾框呢。

Croscro	Kozy	Lanie
十字花	羊毛	非洲菊

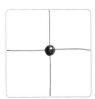

1.於十字的中心描繪圓圈。

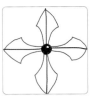

2.從圓圈往外描繪如筆尖般的形狀。

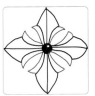

3.補上綴飾。

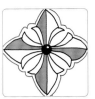

4.用光環環繞四周,再用鉛筆上色。

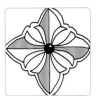

5.完成圖。

1.從中心往外延伸,描繪5條左右的S線條。

2.於前端畫個圓圈,再朝向中心點描繪圓弧線。

3.於圓弧線前端處加強線條並塗滿,使之呈圓滑狀。

4.反覆描繪此步驟,外側也逐一描繪填滿。

5.完成圖。

1.於四角形的角落畫上圓圈。

2.從中心處往上描繪5瓣花瓣。

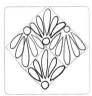

3.接著往反方向描繪。

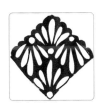

4.將底部塗滿。

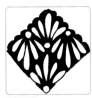

5.完成圖。

Let's TRY!

將圖樣運用於聖誕卡如何呢?

Let's TRY!

彷彿快被吸入圓圈般的設計相當有趣。

Let's TRY!

塗滿底部雖然很費工夫,但會很有成就感!

Pea-fea

懸葉

1.描繪相連的直線與漩渦。

2.於兩側描繪葉片狀的圓弧線。

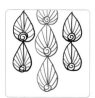

3.錯開位置，依此法描繪葉片及葉脈。

4.將周圍全部塗滿吧！

Sanibelle

薩尼貝爾

1.從角落開始描繪如圖所示的形狀。

2.往旁邊逐一描繪並讓圖案稍微重疊。

3.往中心處描繪彎曲的線條。

4.上方也反覆描繪1～3的步驟。

5.描繪至適度的位置即完成。

Snafoozle

絲娜芙茲爾

1.描繪4個水滴型，聚攏呈三角狀。

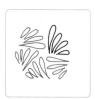

2.改變角度反覆描繪。

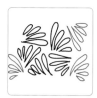

3.也可以與周圍互相連接。

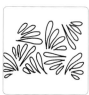

4.適度地描繪即完成。

Let's TRY!

描繪連續的葉片花紋是十分愉悅的事。

Let's TRY!

視覺上很華麗，是登場率相當高的圖樣。

Let's TRY!

雖然名稱很難唸，但是描繪起來很簡單。

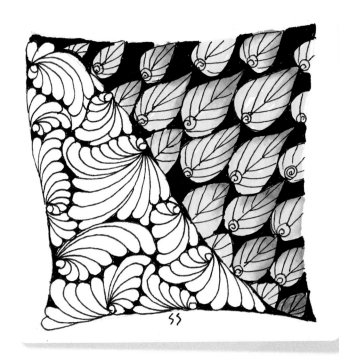

暗線參考範例

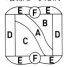

A 熱帶（P72）

B 障礙滑雪賽（P72）

C 絲娜芙茲爾（P74）

D 非洲菊（P73）

E 薩尼貝爾（P74）

F 十字花（P73）

HINT

從中心的「熱帶」開始描繪。「十字花」
這種圖樣既可成為主角，也可以這樣來運
用。嘗試以「單圖創作」的方式，分別以
這些圖樣描繪在紙磚上也不錯。

暗線參考範例

A 懸葉（P74）

B 羊毛（P73）

HINT

相當簡樸的雙圖樣構圖。葉片是利用水性
軟毛筆讓顏色融合來著色，呈現漸層狀。
像這樣讓單色與彩色形成對比也很有趣
呢！請嘗試各種搭配玩玩看。

10 立體感十足的圖樣

於小小的紙磚上擴展開來的黑暗！

禪繞創作中，也有大量看起來像是挖了洞或是疊合等等的立體圖樣。描繪方式會稍微難一點，不過描繪完成後，會獲得如解開難題時的成就感！我很喜歡從網路上找些困難的圖樣，靠自己推理出來的順序描繪。

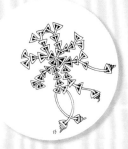

範例 Rixty（P78）

HINT

輕輕互相噹啷碰撞的模樣，宛如日本的布花髮簪。

範例 縱橫梁（P77）

HINT

立體圖樣之一。運用於不同地方，會帶出不同的趣味效果。

BB

BB

1.以排列書本般的方式描繪長方形。

2.局部塗滿。

3.完成圖。

Let's TRY!

看起來也很像數位信號的神奇圖樣。

Navaho

納瓦霍

1.於格線內朝對角方向描繪線條。

2.依圖所示，描繪穿過下方的線條。

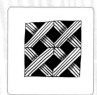

3.將底部塗滿，加入陰影。

Let's TRY!

看起來很像錯覺圖，呈現賞心悅目的立體感。請享受描繪陰影的樂趣。

8's	Flukes	Girdy
8's	鯨尾	縱橫樑

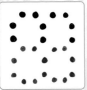

1.如圖所示,描繪並列的圓圈。

1.描繪好網格,再逐一加入「く」形的線條。

1.依圖所示描繪圓弧線。

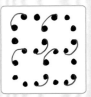

2.只要想像八角形,描繪起來會更容易。

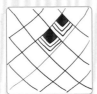

2.要上色的四角形部分,大小約以1/4為基準。

2.特別留意疊合的部分,描繪出放射狀的柱子。

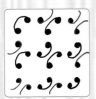

3.利用圓弧線連接圓圈與圓圈。

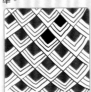

3.反覆描繪此步驟。

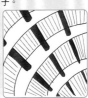

3.將柱子塗黑。

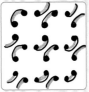

4.請留意方向,描繪得整齊有序吧。

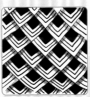

4.加入陰影後就會變得很立體。

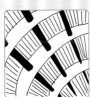

4.於底部描繪線條。

5.加入陰影後即完成。

Let's TRY!

看起來像是用打洞機打了洞!若從洞中畫出些什麼也會很有趣。

Let's TRY!

疊合的模樣看起來也很像魚鱗。也可以描繪成像窗戶的模樣。

Let's TRY!

下方究竟是什麼樣的景象呢?令想像力馳騁的圖樣。

Mi2
Mi2

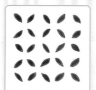

1.每4個米粒狀整齊有序地排列。

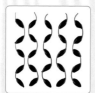

2.利用交錯的圓弧線連接米粒狀。

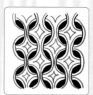

3.描繪雙層圓弧線,並於中間畫入菱形。

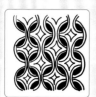

4.完成圖。

Let's TRY!

令人感受到中世紀哥德式氣氛的圖樣。好好享受這份華麗感吧。

Opus
樂創

1.朝同一方向描繪相連的捲絲。

2..往相反方向也依此法描繪。

3.用光環包圍四周。

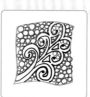

4.利用「烈酒」填滿周圍。

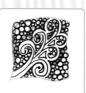

5.最後再描繪陰影即可。

Let's TRY!

乍看之下不起眼,但是可藉由光環的描繪方式,延伸出各種變化。

Rixty
Rixty

1.依圖所示描繪3條線。

2.從橫線往軸心線塗描出三角形。

3.於三角形周圍加上光環,即完成1個物件。

4.反覆描繪此步驟。

Let's TRY!

這個圖樣也很適合茶磚。我喜歡這種華麗感。

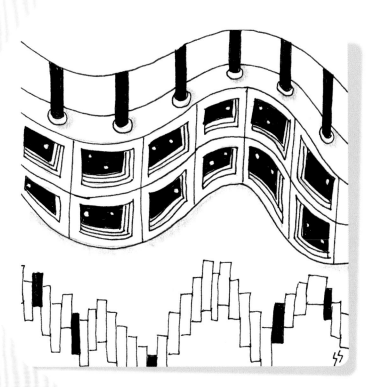

暗線參考範例

A 縱橫樑（P77）

B 鯨尾（P77）

C BB（P76）

HINT

將「縱橫樑」應用於波浪線上，於柱狀的底
部添加綴飾。「鯨尾」則運用「夜空著色」
的手法，全部塗滿黑色，僅留下點狀的白
色，看起來猶如窗戶之景。讓外形呈彎曲
狀，即成為如太空站般的不可思議景色。空
白的空間，則利用「BB」裝飾一番。

暗線參考範例

A Mi2（P78）

B Rixty（P78）

C 納瓦霍（P76）

D 樂創（P78）

HINT

依不同的裝飾方式，可玩味各種風貌的
「Mi2」，別有樂趣。「Mi2」的前端
可繼續描繪各種精緻的圖樣，此處是連
接「Rixty」。接著描繪應用於底部的
「納瓦霍」，最後再將「樂創」運用作
為裝飾框，將四周圍起來。

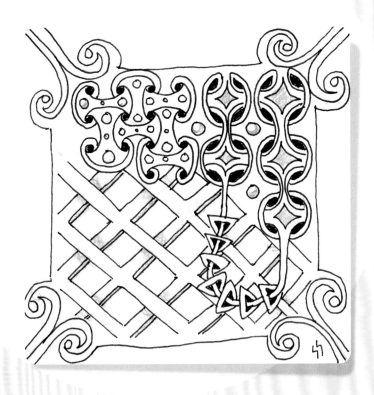

Chapter 2

How to draw
Zentangle

11　節奏感十足的圖樣

來挑戰華麗的圖樣吧！

這個單元要介紹的，是利用充滿節奏感的形狀創造出來的圖樣。請反覆練習這些華麗的圖樣並活用於作品之中。因為是較精細的裝飾，可能會覺得比較難，請不要操之過急，不疾不徐地描繪吧。

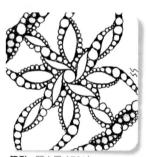

範例　阿古屋（P81）

HINT

「阿古屋」充滿大量的珍珠，可享受描繪華麗感的樂趣。是以日本的阿古屋貝（馬氏貝）命名。

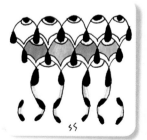

暗線參考範例

A　次弧線（P81）
B　Mi2（P78）

HINT

將形狀類似的圖樣串連描繪，可產生不同的趣味性。

63Y
63Y

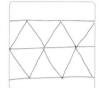

1.先畫好直線，再描繪閃電形狀，呈現網格狀。

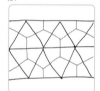

2.進一步用線條將三角形分割成三等分。

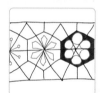

3.於小三角形中描繪圓形等個人喜歡的形狀。

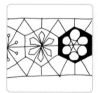

4.依個人喜好上色也OK。

Let's TRY!

很像日本梅花的花紋，散發出可愛的氛圍。

Midnight
午夜

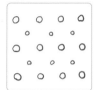

1.描繪稍大與稍小的圓圈，並依圖所示排列。

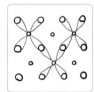

2.利用曲線斜向連接圓圈。

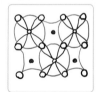

3.接著往縱向與橫向連接。將部分圓圈上色。

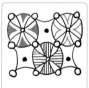

4.圓形的上色方式與填補方式有各式各樣的變化。

Let's TRY!

這種圖樣也很適合畫在黑色紙磚上。

Akoya	Arcodos	Auraknot
阿古屋	次弧線	光環結

1.等間距描繪出珍珠。

1.依圖所示描繪並排的圓圈。

1.無論幾角形皆可,請自由描繪1個多角星星。

2.用圓弧線由左自右將珍珠串接起來。

2.以繞圈的方式從圓圈連接到下一個圓圈。

2.將第1個角與第3個角連接起來,再於內側描繪光環。

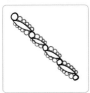

3.沿著圓弧線於外側加上珍珠,並且逐漸縮小。

3.下一層也反覆描繪此步驟,將圓圈全捲繞起來。

3.依此法連接,使之穿過下方連接至下一個角。

4.內部也一一填滿珍珠。

4.將圍起來的部分塗黑。

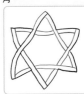

4.一邊繞圈旋轉,一邊以相同方式反覆描繪。

5.將隙縫塗滿即完成。

5.加上圓弧線綴飾即完成。

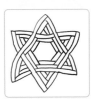

5.朝中心處往內描繪即完成。

Let's TRY!

可以縱向串連也可以連接成圓形。

Let's TRY!

可以串連無數的圓圈,是種賞心悅目的圖樣。

Let's TRY!

一邊繞圈旋轉紙磚,一邊往內側逐漸增加線條。

Echoism	Fengle	Meringue
擬聲	芬格	蛋白霜餅

1.以像在畫「∞」符號般描繪曲線。

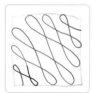

2.配合空間逐漸擴大。

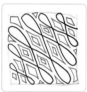

3.於線與線之間描繪菱形光環。

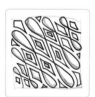

4.描繪陰影後即完成。

1.從中心處往外描繪約5條的S字圓弧線。

2.從前端畫出曲線,連接到隔壁線條正中央左右的位置。

3.於內側描繪光環,再將內側上色。

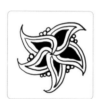

4.用「烈酒」(P40)等加以裝飾即完成。

1.從下方開始描繪S字圓弧線。

2.描繪下方連接的曲線。

3.稍微逐步縮小並反覆描繪此步驟。

4.使線條上下翻轉,以相同方式描繪。

5.連接數個物件後即完成。

Let's TRY!

不斷練習,直到能夠描繪出大小一致的曲線吧!

Let's TRY!

另外還有如右頁範例中的延伸形狀。

Let's TRY!

重點在於曲線前端不能分離。

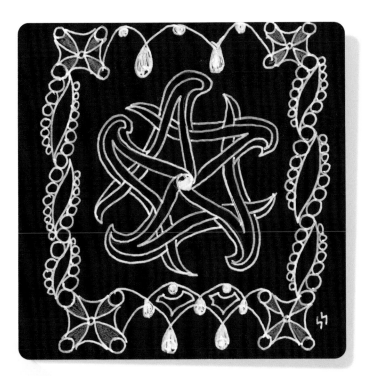

暗線參考範例

A 芬格（P82）

B 次弧線（P81）

C 阿古屋（P81）

D 午夜（P80）

HINT

這次介紹的全都是很適合黑色紙磚的圖
樣。「芬格」同時融合類似「光環結」
（P81）的描繪方式。

暗線參考範例

A 光環結（P81）

B 63Y（P80）

C 蛋白霜餅（P82）

D 擬聲（P82）

HINT

嘗試用筆直的線條描繪「光環結」。
「蛋白霜餅」看起來很像羽翼，因此只
要善加組合，即可營造出翱翔於天際
般、充滿能量的印象。

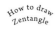
How to draw
Zentangle

12　進階禪繞畫圖樣 I

進一步擴展圖樣世界！

透過這個單元，進一步擴增能描繪的圖樣吧！描繪過許多圖樣後，我不禁覺得每個圖樣都很出色，欽佩不已。進而發現常用的圖樣中大致都包含了光環等基本技巧。我認為以目前為止學會的圖樣當參考，再挑戰自己創造原創圖樣，也別有一番樂趣。實際上，我自己本身也每天都持續研究，希望可以創造出原創圖樣。

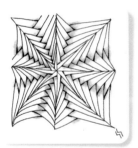

範例　錯落線（P86）

HINT

可用此圖樣當作作品主題，進行「單圖創作」。或許用來當作聖誕節裝飾也很不錯。

範例　阿卡斯（P85）

HINT

這種圖樣如太陽般，很有衝擊性。用曲線描繪也很有趣。

Framz

疊合框

1.描繪1個裝飾框。

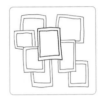

2.描繪許多互相疊合的裝飾框。

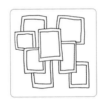

3.於裝飾框中描繪圖形好像也很有趣。

Let's TRY!

「疊合框」本身的內部也可以描繪圖樣。

Rose

玫瑰紅酒

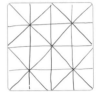

1.描繪橫向與斜向的網格。

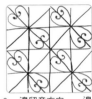

2.一邊留意方向，一邊逐一描繪捲絲。

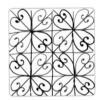

3.旋轉紙磚，於相反方向也依此法描繪。

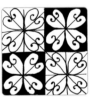

4.以對稱的方式將底部塗滿即完成。

Let's TRY!

這種圖樣利用基本的網格即可描繪而成。利用上色方式呈現對比。

Aquafleur	Arkas	Bales
水之花	阿卡斯	乾草綑

1.自由描繪花的外形。

1.從圓形往外描繪直線，呈放射狀。

1.描繪有弧度的網格。

2.從下方開始描繪如捲續緞帶般的線條。

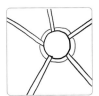

2.沿著圓形描繪光環。

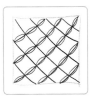

2.沿著網格逐一描繪曲線。

3.畫到一半改變方向，依相同方式繼續描繪。

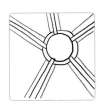

3.接著沿著直線描繪光環。

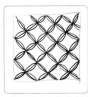

3.相反方向也依此方法描繪。

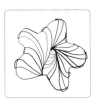

4.最後再描繪往內側捲入的線條。

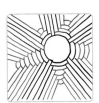

4.依序不斷描繪曲線、直線、曲線的光環。

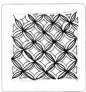

4.於內側描繪菱形的光環。

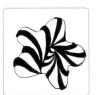

5.將緞帶塗滿即完成。

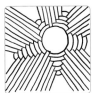

5.描繪至適當位置即完成。

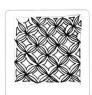

5.完成圖。

Let's TRY!

「捲續」的圖樣之一。可玩味變換緞帶設計的樂趣。

Let's TRY!

樸實又美麗的圖樣。

Let's TRY!

與「韻律」（P57）相同，內部的上色方式不同，面貌也會隨之一變。

Betweed

錯落線

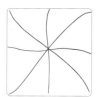

1.描繪4條交錯的平滑線條。

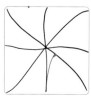

2.從前端往內側描繪圓弧線，連接處加重筆觸。

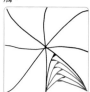

3.左右交錯逐步描繪。

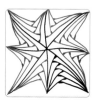

4.其他線條也依此方法描繪。

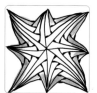

5.依個人喜好描繪陰影即完成。

Let's TRY!

交錯描繪線條的方式也是禪繞畫的基本技巧。

Heartstrings

心弦

1.縱向畫線，再逐一描繪心形。

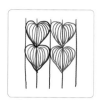

2.於心形中逐一描繪心形的光環。

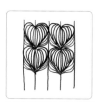

3.於空隙處也描繪曲線的光環。

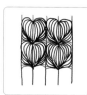

4.描繪過程中，改變成描繪心形上方的光環也OK。

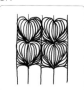

5.完成圖。

Let's TRY!

藉著曲線光環描繪而成的心形。

Leaflet

木雕葉

1.縱向畫線，再於中間描繪波浪線。

2.依圖所示描繪以直線為中心左右對稱的波浪線。

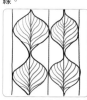

3.利用平滑的圓弧線描繪葉脈。

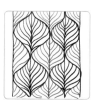

4.同樣依此法於外側描繪圓弧線。

5.依個人喜好添加陰影吧！

Let's TRY!

請嘗試於重疊的部分加入陰影，讓整體面貌為之一變。

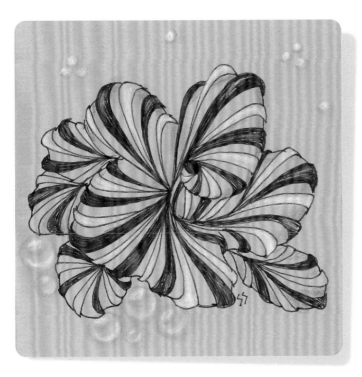

範例 水之花（P85）

HINT

請務必嘗試以「水之花」作為主角，描繪
單一圖樣。這裡是使用茶磚描繪，因此另
用白色鉛筆打光。進一步於周遭加上水滴
或雪的花紋，作為「水之花」的陪襯。

暗線參考範例

A 疊合框（P84）

B 錯落線（P86）

C 心弦（P86）

D 玫瑰紅酒（P84）

E 木雕葉（P86）

F 阿卡斯（P85）

G 乾草捆（P85）

HINT

於「疊合框」的裝飾框內部加入各式各樣
的圖樣。可輕易加入各式圖樣的「疊合
框」，在描繪過程中會不斷湧現新點子。
我一邊描繪一邊想著或許也可以描繪成郵
票的模樣呢。請試著多方嘗試吧。

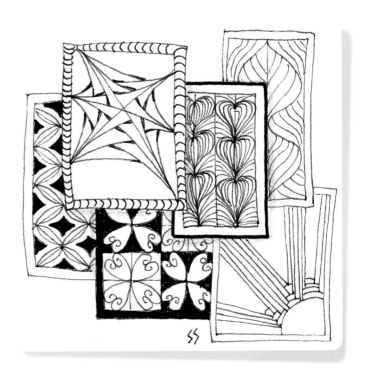

13 進階禪繞畫圖樣 II

挑戰新圖樣！

挑戰新圖樣的時候，先以單圖創作或是組合2種圖樣來描繪紙磚吧！因為不會太複雜，任何人都可以描繪出美麗的作品。而且，在描繪的過程中，靈感會不斷地湧現。

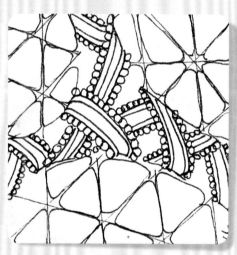

暗線參考範例

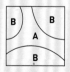

A 連環扣（P88）
B 尼澤珀（P53）

HINT

「連環扣」的緞帶改成以珍珠鑲邊，可帶出別具風味的華麗感。

Bronx cheer
覆盆子

1.描繪1粒莓果。

2.持續於周遭描繪莓果。

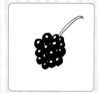

3.最後描繪莖梗。

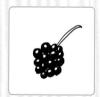

4.如櫻桃般連接2串也很可愛。

Let's TRY!

搭配「嫩葉」（P62）十分契合，因此不妨一起使用！

Umble
連環扣

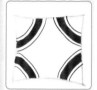

1.用曲線於外側的四個角描繪出緞帶。

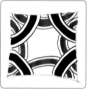

2.於其下層描繪緞帶，如圖所示塗滿。

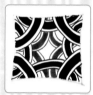

3.再下一層也描繪出緞帶，也如圖所示塗滿。

4.完成圖。

Let's TRY!

可捲繞於任何形狀上的圖樣。

Sampson	Radox	Vitruvius
桑普森	勒朵	維特魯特

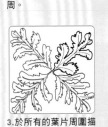

1.描繪莖梗與葉脈。

1.等寬描繪幾條閃電狀線條。

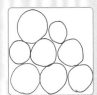

1.兼顧畫面平衡，描繪大小不一的圓圈。

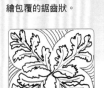

2.描繪鋸齒狀包覆其四周。

2.將閃電狀的線條畫成雙層。

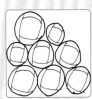

2.依圖所示，於圓圈中描繪4條線。

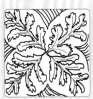

3.於所有的葉片周圍描繪包覆的鋸齒狀。

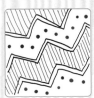

3.於空白部分描繪小圓點與直線。

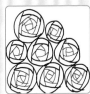

3.一邊旋轉紙磚，一邊不斷往裡頭加入線條。

4.於背景描繪曲線。

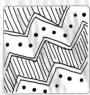

4.加上陰影。

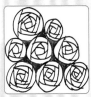

4.將縫隙塗滿。

5.完成圖。

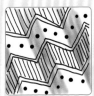

5.完成圖。

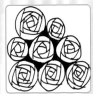

5.完成圖。

Let's TRY!

Let's TRY!

Let's TRY!

與其描繪得中規中矩，不如畫得不一致，看起來會更像植物。

若描繪成垂直狀，可呈現出牆壁的模樣。

描繪玫瑰的方式中，屬這個最簡單。

Glace	Charmzy	Kule
冰葫蘆	迷醉	波瀾

1.依圖所示描繪對稱的曲線。

2.依相同方式補畫幾條對稱的曲線。

3.將線條變窄的部分一一連接起來。

4.加入些許陰影。

5.看起來像是重疊在一起,完成。

雖然簡樸卻很容易運用的圖樣。

1.等間距點上黑點。

2.以黑點為中心描繪花瓣。

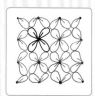

3.於花瓣中加入加強的線條。

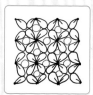

4.用珍珠填補空隙。

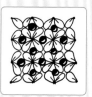

5.將珍珠塗黑,畫成黑珍珠吧!

依個人喜好改變上色方式,我想也會很賞心悅目。

1.從外側描繪如圖所示的曲線。

2.於上方也重疊相同的形狀。

3.於間隙中描繪扇形的漩渦。

4.以相同的圖形逐一填補畫面。

5.完成圖。

這種圖樣僅描繪漩渦也無妨。

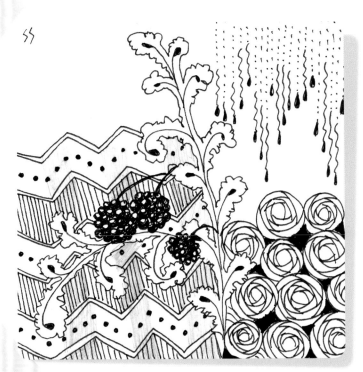

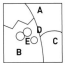

暗線參考範例

A

D

E C

B

A 米絲特（P60）

B 勒朵（P89）

C 維特魯特（P89）

D 桑普森（P89）

E 覆盆子（P88）

HINT

1 桑普森　2 覆盆子　3 勒朵
4 維特魯特　5 米絲特，只要
依此順序描繪即可。

暗線參考範例

A

B

D

C

A 連環扣（P88）

B 波瀾（P90）

C 冰葫蘆（P90）

D 迷醉（P90）

HINT

暗線看起來很複雜，但只要放鬆心情，自由
地描繪即可。暗線參考範例中的黑色部分，
是我的原創圖樣，先整個塗滿成黑底，再用
白色代針筆描繪3個白點。最後利用鋸齒狀
的光環，開心地將四周裝飾一番。

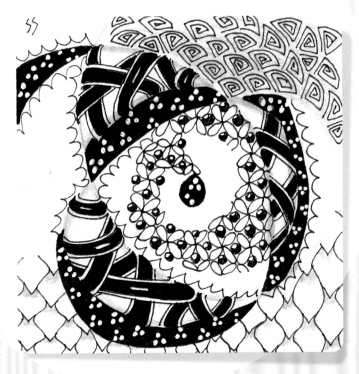

How to draw
Zentangle

14　禪繞英文字母

「J」的字母圖紋

利用禪繞畫描繪簡單的字母圖紋

經過設計的英文字母，也稱為字母圖紋（monogram），
經常會被運用於品牌的商標等等。這個單元要介紹的，
是利用禪繞技巧描繪簡單的字母圖紋。由於沒有一定的
規則，因此可自由地變化綴飾。學會訣竅後請務必試著
自行設計喔！

1.描繪好J的基本形
狀。

2.以1的線條為基礎，
添加線條。

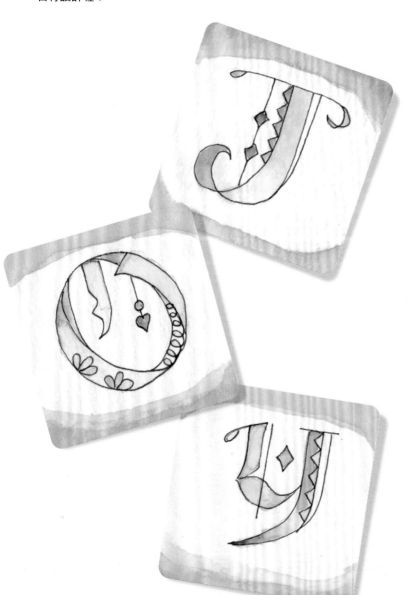

3.加上裝飾線條。

3.進一步添加綴飾。

Let's TRY!

很適合搭配三角形或圓圈等簡樸的
裝飾。

「L」的字母圖紋

1. 描繪好L的基本線條。讓橫線帶有弧度。

2. 描繪框線加寬。

3. 加上卷曲的裝飾曲線。

4. 添加縱向線條與綴飾即完成。

描繪時要兼顧平衡，避免上方比下方的橫線還要重！

「O」的字母圖紋

1. 描繪一個圓形。

2. 以1的線條為基礎，描繪新的線條。

3. 讓綴飾垂掛於O的中間。

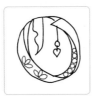

4. 於字母的內部也添加裝飾。

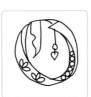

5. 完成圖。

漸漸掌握到訣竅了吧！

「Y」的字母圖紋

1. 組合L與J描繪出Y。

2. 以1的線條為基礎，描繪框線加寬。

3. 加入裝飾線條。

4. 加入菱形綴飾。

5. 完成圖。

也成了L與J畫法的一種複習。

「E」的字母圖紋

1.上方的橫線畫得稍長,於下方描繪如L般的線條。

2.將1的線條逐一以框線加寬。

3.描繪E正中央的橫棒狀,使之穿過縱向線條的下方。

4.加入裝飾線條。

「N」的字母圖紋

1.描繪最初的縱向棒狀。

2.依圖所示描繪第2道筆畫。

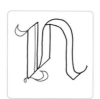

3.加上綴飾。

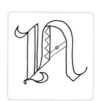

4.進一步添加一些綴飾。

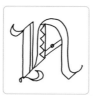

5.完成圖。

「V」的字母圖紋

1.描繪猶如豎琴般的形狀。

2.逐一以框線加寬。

3.添加裝飾。

4.加入半圓形的裝飾。

5.完成圖。

Let's TRY!

在基本字型不走樣的範圍內,來添加裝飾吧!

Let's TRY!

請兼顧基本的字型與整體平衡來添加綴飾。

Let's TRY!

其他的英文字母,也試著依照相同方式來描繪看看吧!

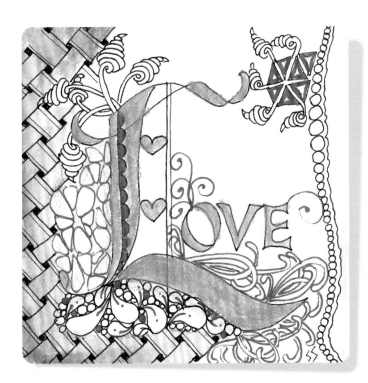

使用圖樣

A 十字編（P58）

B 銀耳（P62）

C 尼澤珀（P53）

D 流動（芮克版本）（P41）

E 外捲慕卡（P66）

HINT

只要L字體夠顯眼，OVE不特別加以裝
飾也OK。以中世紀裝飾手抄本的感覺
裝飾四周。

使用圖樣

A 外捲慕卡（P66）

HINT

外框應用了一種「編織繩」（Hibred）
的圖樣（請參考P96）。於三角形中逐
步描繪疊合的線條，猶如和服領口般。
請嘗試用用得順手的金色筆上色看看。

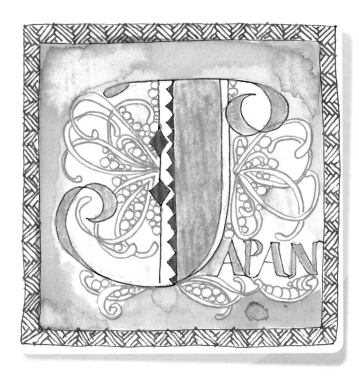

有哪些禪繞圖樣呢？

~一起來了解最新的圖樣吧~

從禪繞圖樣網站上取得最新圖樣！

在禪繞圖樣網站（http://tanglepatterns.com/）上，每天都會更新來自世界各地的禪繞畫師創造出的圖樣。也網羅了基本的圖樣，可以進入連結閱覽描繪方式的解說。這裡所提供的圖樣，任何人都可以使用。請務必練習並運用於自己的作品中。

禪繞圖樣網站的
QR code

也可以用字首搜尋。

於此處輸入想查詢圖樣的英文名稱，即可進行搜尋。

圖樣名稱。標題加了「How to draw…」，表示有公開圖樣的描繪順序。

圖樣的示意圖。

點擊此處，進入網站內或外部連結，可以了解圖樣描繪方式的細節。

禪繞圖樣網站的基本架構是由禪繞認證教師構思新的圖樣，提交給經營者Linda Farmer女士（為CZT），經過認可為「獨創性圖樣」後，即可發布於網站上。此外，圖樣的數量與日俱增，目前已經超過180種（至2016年1月止）。

這個網站中，不僅有圖樣，還有圖樣描繪方式的影片解說、與禪繞畫邂逅的人們的經驗談、書評等等，內容相當充實。

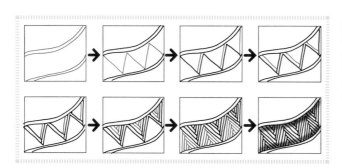

點擊「How to draw…」，就會出現描繪順序的圖像。可以一邊閱覽一邊練習喜歡的圖樣。左邊為示意圖，裡面有發布這類的圖像。先臨摹描繪一模一樣的圖案於素描本中，之後再自行用幾張紙磚來練習描繪即可。網站內若沒有公開描繪順序，也可以進入外部連結閱覽。

Chapter 3

禪陀羅的
描繪技巧

ZENTANGLE + MANDARA = ZENDALA

挑戰圓形紙磚的禪陀羅！

「禪繞畫」加上「曼陀羅」，就成了禪陀羅。描繪一般紙磚的暗線時不會使用尺規或量角器，不過畫禪陀羅時使用工具也無妨。不畫底稿、即興地描繪，即可完成連自己都意想不到的作品，別有成就感。請務必試著描繪大量的禪陀羅，用來裝飾住家吧。

禪陀羅使用的工具一覽表	
☐ 黑色代針筆	☐ 鉛筆
☐ 尺規或量角器	☐ 色鉛筆 …etc

1 使用有暗線的紙磚

這次是使用美國官網（https://zentangle.com/）上販售的含暗線紙磚描繪。自己描繪時，可用圓規在紙張等材質上描繪圓形外框，再用鉛筆於框內描繪暗線。

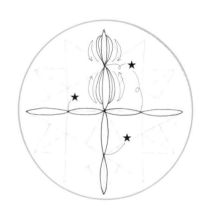

2 從中心點開始逐步描繪

首先描繪細長花瓣的形狀，使之呈現十字狀。接著以★的記號為起點，循著紅色箭頭的方向，由內而外逐步描繪花瓣的形狀。

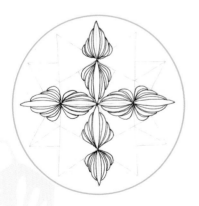

3 於中心處的花瓣兩側各描繪3片花瓣

兼顧整體平衡，不疾不徐地描繪全部的花瓣。就算無法達到完美一致，但是讓線條粗細等達到一定程度的統一會比較漂亮。

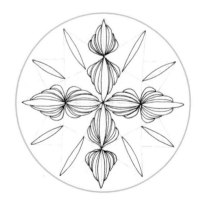

4 也往斜向描繪

接著沿著暗線描繪花瓣。

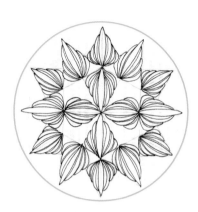

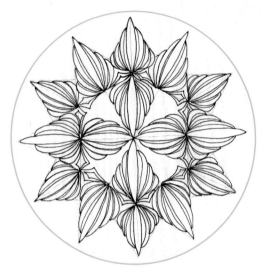

5 | 往各個方位展開
依相同方式於兩側各加上3片花瓣的形狀。

6 | 填補空隙
用菱形連接空隙的部位即完成。
不添加色彩，完成黑白兩色的成品，整體也很清爽。

使用圖樣

A 蛋白霜餅（P82）

HINT

此為「單圖創作」，於「蛋白霜餅」（P82）上添加變化創造出原創圖樣，再透過反覆描繪而成。

Arrange

★ | 為花瓣上色
將花瓣塗上顏色。以線對稱插穿上色，即可達到絕妙平衡。單圖創作較為簡樸，因此依範例的方式潤飾得色彩繽紛，也可以變得華麗不已。

六角形暗線的禪陀羅

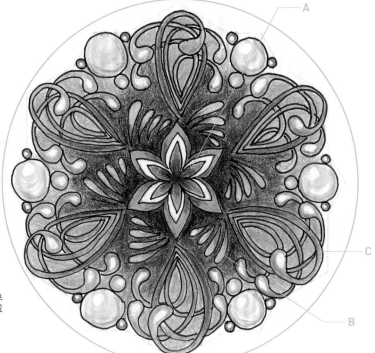

使用圖樣

A 聚傘花序（P65）

B 絲娜芙茲爾（P74）

C 外捲慕卡（P66）

HINT

使用油性色鉛筆，以藍色與綠色作為主色上色。周圍的圓形塗成黃色，另用橘色描繪陰影。

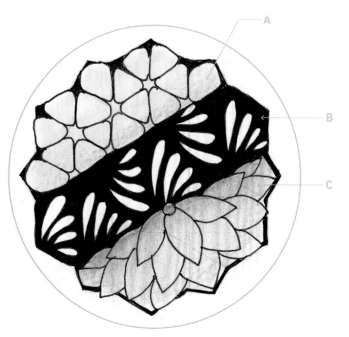

使用圖樣

A 尼澤珀（P53）

B 絲娜芙茲爾（P74）

C 聚傘花序（P65）

HINT

使用與上圖相同的暗線，試著分為3等分描繪。使用粉彩上色，再用色鉛筆描繪陰影。

Let's TRY!

Let's TRY!

四角形暗線的禪陀羅

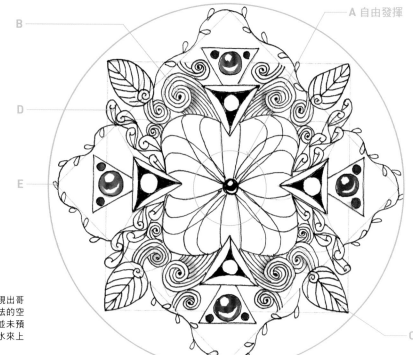

使用圖樣

A 中心可自由發揮
B 沙漩渦（P46）
C 懸葉（P74）
D 捲紙（P50）
E 海草（P48）

HINT

將圖樣組合起來，藉此呈現出哥德風格的禪陀羅。宛如魔法的空間。不過剛開始描繪時，並未預先想好結果。使用彩色墨水來上色。

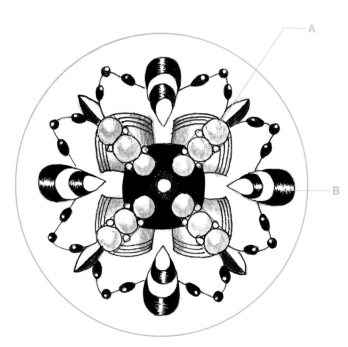

使用圖樣

A 昂那馬托（P42）
B 邦佐（P45）
其他 自由發揮

HINT

「昂那馬托」不畫橫線，僅留珍珠部分。「邦佐」上色時，光澤的部分留白不塗。使用彩色筆上色。

Let's TRY!

Let's TRY!

隨興風格禪陀羅

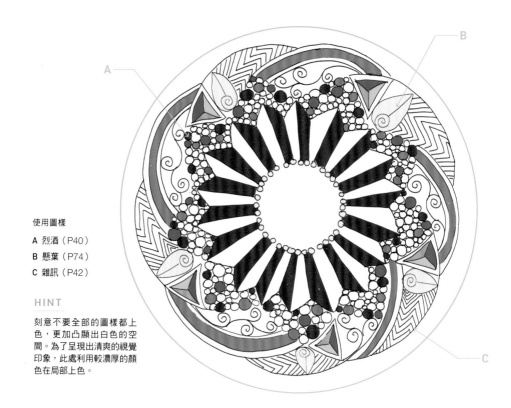

使用圖樣

A 烈酒（P40）

B 懸葉（P74）

C 雜訊（P42）

HINT

刻意不要全部的圖樣都上
色，更加凸顯出白色的空
間。為了呈現出清爽的視覺
印象，此處利用較濃厚的顏
色在局部上色。

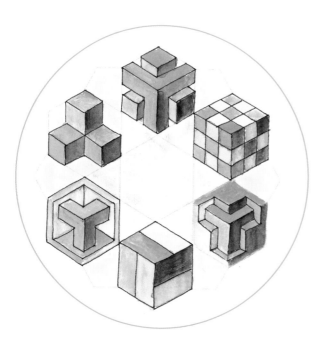

使用圖樣

自由發揮

HINT

因為沒有使用特定的禪繞圖樣，
因此可歸類為ZIA（P110）。將朝
向相同方向的面塗上相同顏色。
利用水彩上色。

Let's TRY!

Let's TRY!

七角形暗線的禪陀羅

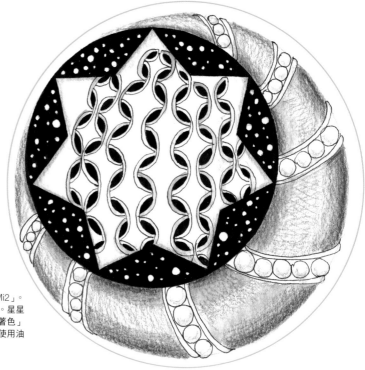

使用圖樣

A Mi2（P78）

B 昂那馬托（P42）

使用圖樣

A Mi2（P78）

B 昂那馬托（P42）

HINT

星月禪陀羅。星星內部的圖樣是「Mi2」。試著用「昂那馬托」捲繞於月亮上。星星的底部運用P79中也用過的「夜空著色」手法，全面塗黑僅部分留下白點。使用油性色鉛筆上色。

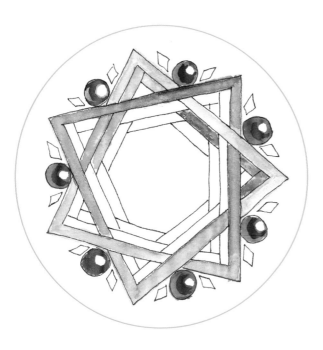

使用圖樣

A 光環結（P81）

使用圖樣

A 光環結（P81）

HINT

「光環結」看起來雖然複雜，但只要一邊旋轉一邊描繪即可完成。看起來也很像聖誕花環呢。使用水性色鉛筆上色。

Let's TRY!

Let's TRY!

成為CZT禪繞認證教師前的旅程 I

~只要有最低程度的英文能力就不成問題~

在講座中，會以慢速的英文講解

取得禪繞教師資格的講座只在美國舉辦。因此我比較在意的是，英語能力必須具備什麼樣的程度呢？

連赴美本身對我而言都是初體驗，因此在行前就先於網路上徹底調查所有查詢得到的資訊，像是到會場飯店的地圖、公車的價格、付錢方式等等。

最重要的是能否聽懂講師的講解，不過研修課程上的大致內容都投影在螢幕上。講師的手部動作也都透過特寫投影出來，因此只要邊看邊描繪禪繞畫，就不會有問題。

再加上講師芮克與瑪莉亞都會一邊描繪一邊慢速地講解。對此感到擔心的人，不妨先透過影片觀看海外人士描繪禪繞畫的方式。

我在研修課程會場的紀念照片區
戴上帽子拍照，作為畢業紀念。

在研修課程中，
所有的作品都可以得到評價

不僅芮克與瑪莉亞，也會有其他客座講師在研修課程上授課。而研修課程中聚集的人們都打從心底熱愛禪繞創作。加入他們的行列一起描繪禪繞畫，可以感受到一股對於藝術的愛與熱情。

研修課程的學生人數眾多，大約100人左右，但是即使練習同一個圖樣，也不會畫出一模一樣的作品。而且每一個作品都會得到「有相當美好的個人特色」等評價。這讓我對「禪繞畫沒有對錯，因此全部都值得認同」有實質感受，為期4天的研習幸福無比。

Chapter 4

試著
畫畫ZIA吧！

What's ZIA?

ZIA即是Zentangle Inspired Art的縮寫，是從禪繞畫中獲得啟發的自由藝術作品。不僅限於描繪於繪畫用紙等平面作品，還可畫於衣服、雜貨、被套、刺繡，甚至是較大型的物品，像是車子皆可。此外，描繪的圖形也是各式各樣，有人物或動物等等。世界各地的藝術家們都透過禪繞創作來拓展自己的世界。請你也務必透過自由的創意，享受禪繞創作的樂趣！

Gallery
with friends
作品展覽

在此介紹幾種ZIA作品。
右頁上方的作品，創作者是比利時的佛朗辛（Francine）女士。
我們在CZT研修課程認識，如今也成為我的摯友。
佛朗辛創作出為數眾多美麗的ZIA作品，都是以水彩繪製而成。
她是一名藝術家，在比利時針對小孩乃至大人們進行禪繞畫教學。

於利用水彩渲染技巧製成的材質上，利用細字筆描繪喜歡的圖樣吧！可以創作出意想不到的作品。

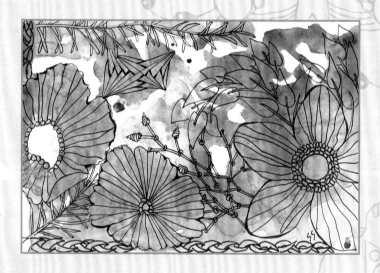

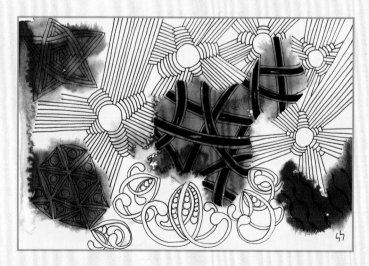

禪繞畫本身是自由的，而ZIA是更進一步增加其創造性與自由度的一種表現手法。放鬆心情樂在其中吧！

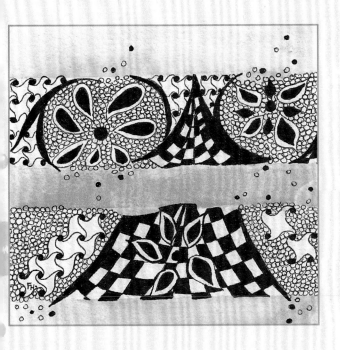

上色方式也不受限！描繪得色彩繽紛也好，統一為單色調也不錯。試著憑自己的感受挑選顏色來上色吧！

日本的「友誼拼貼被套」（friendship quilt），是集結三五好友共同縫製成一項作品，而這張ZIA就是從中得到靈感繪製而成的。作法極為簡單。首先由佛朗辛描繪暗線，再由我們兩人輪流逐步描繪圖樣。不事先擬定計畫，全憑直覺描繪喜歡的圖樣，即完成此作品。透過這種方式，可展現出意想不到的整體面貌，這就是禪繞創作的趣味所在。

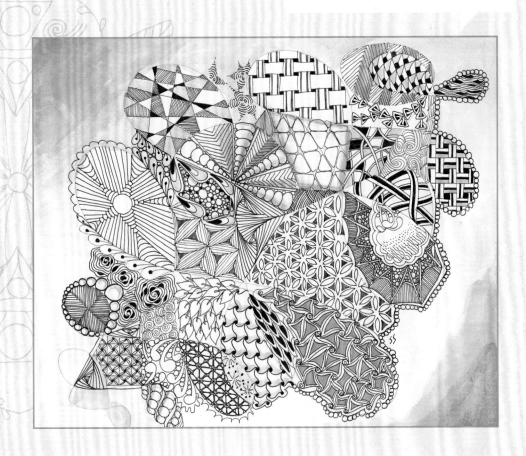

來畫ZIA吧 I 　　輝夜姬

嫩竹裡的輝夜姬這類日本風情十足的題材，也可以透過禪繞創作充分發揮其魅力。
此作品是嘗試使用看似和風圖形的圖樣描繪。即使不擅長描繪人物、即使素描有點
怪，都不必太過在意。禪繞創作就是要珍惜每個描繪瞬間的樂趣，而不是為了取得
誰的讚美。

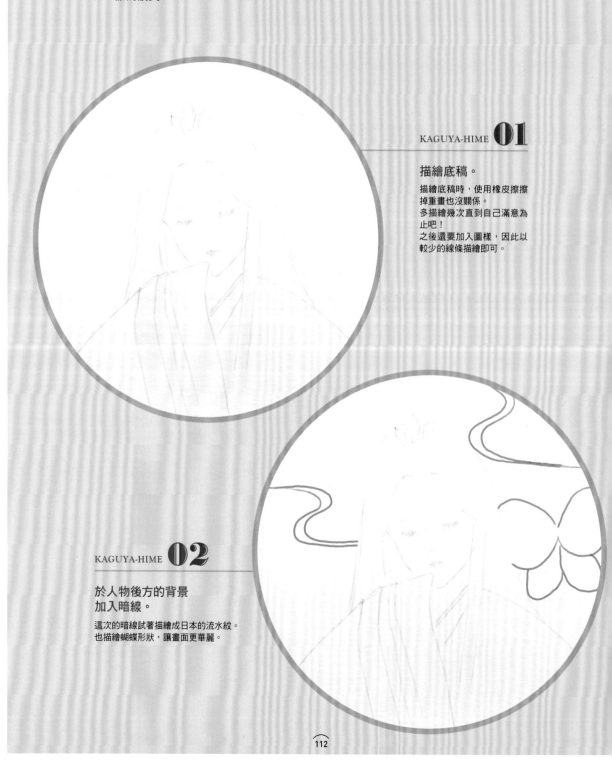

KAGUYA-HIME **01**

描繪底稿。

描繪底稿時，使用橡皮擦擦
掉重畫也沒關係。
多描繪幾次直到自己滿意為
止吧！
之後還要加入圖樣，因此以
較少的線條描繪即可。

KAGUYA-HIME **02**

於人物後方的背景
加入暗線。

這次的暗線試著描繪成日本的流水紋。
也描繪蝴蝶形狀，讓畫面更華麗。

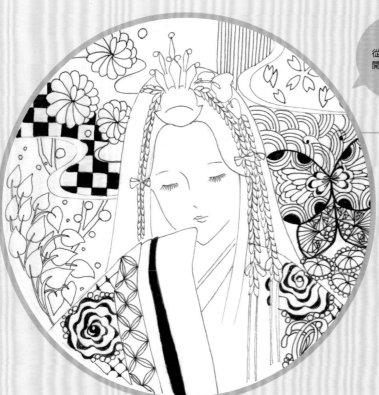

POINT

從較大的圖樣
開始描繪吧！

KAGUYA-HIME **03**

用代針筆描繪線條，
利用禪繞圖樣
逐一填滿畫面。

從「天后之舞搖滾樂」（P65）
等較大的圖樣開始逐步描繪。
背景應該很適合搭配網格類的
圖樣吧。
像「友誼印記」（P61）與「騎
士橋」（P44）這樣，兩種圖樣
相疊合時，則先從上方的圖樣
開始描繪。

KAGUYA-HIME **04**

塗黑。

兼顧整體平衡，將部分位置塗黑。
替輝夜姬適度地上妝、讓五官更立
體吧！

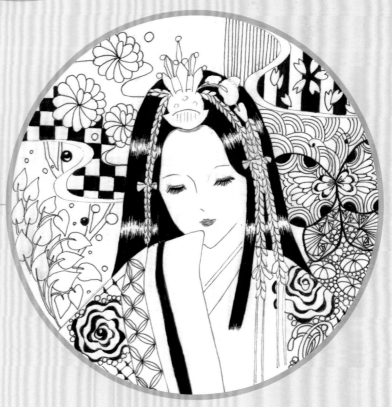

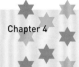

KAGUYA-HIME **05**

塗上顏色增添變化。

為完成後的作品上色也很有趣。
請參考本頁的作品，依個人喜好添加顏色吧！

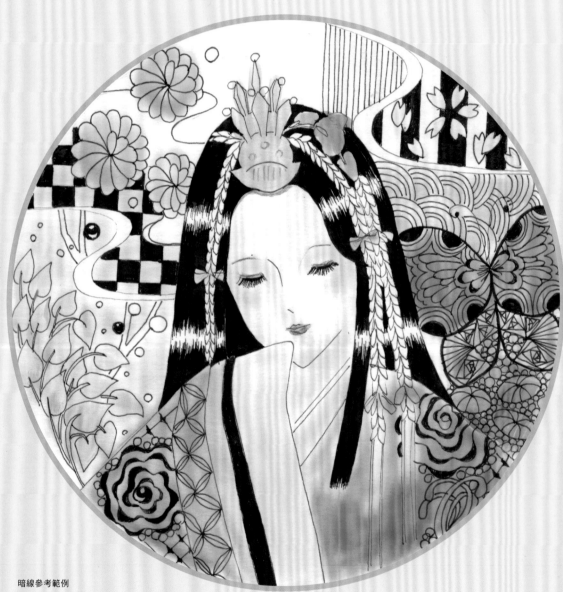

暗線參考範例

（左側）

A 友誼印記（P61）

B 騎士橋（P44）

C 嫩葉（P62）

D 天后之舞搖滾樂（P65）

E 乾草綑（P85）

（右側）

F 沙特克（P46）

G 新月（P41）

H 斷裂帶（P66）

I 芮克的悖論（P52）

J 節日情調（P61）

K 外捲慕卡（P66）

L 弗羅茲（P40）

Let's TRY!

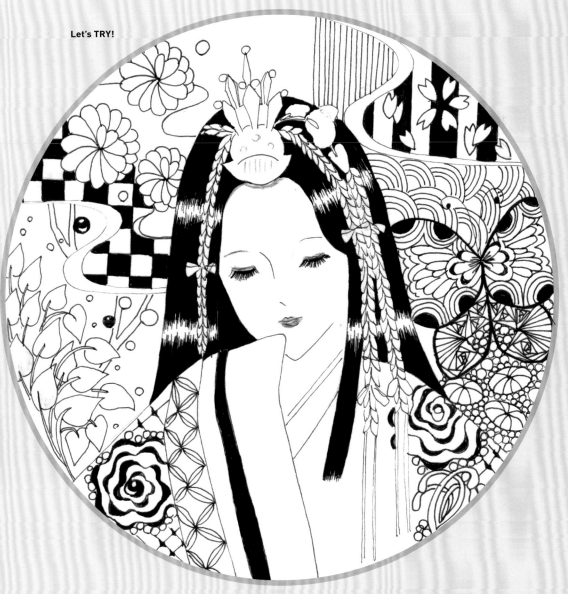

HINT

為禪繞作品上色時，不必針對每個物
件的細部一一上色，只需依整體性大
面積上色即可。剛開始先限制在7色左
右，只要整面上色，上色的猶豫不決
也會隨之減少。

來畫ZIA吧 II　　獨角獸

介紹一種初學者也會畫的ZIA。禪繞畫多為抽象畫，但也可以融入具體形象。禪繞畫沒有對錯，因此無須受到正確框架的束縛，隨心所欲地描繪獨角獸吧！

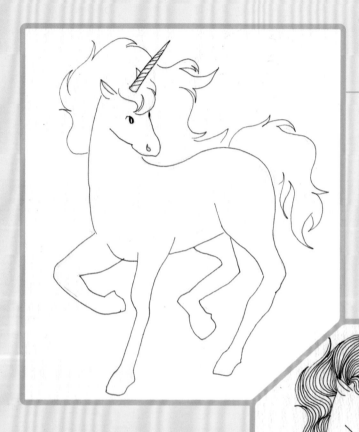

UNICORN 01

描繪
獨角獸的輪廓。

考慮到之後要添加圖
樣，所以輪廓線要盡量
精簡。

UNICORN 02

於身體部位加入暗線。

參考馬的圖片描繪暗線。
沿著身體線條描繪吧！
此外，運用光環的技巧描繪鬃毛。
關鍵在於線條的流暢度。

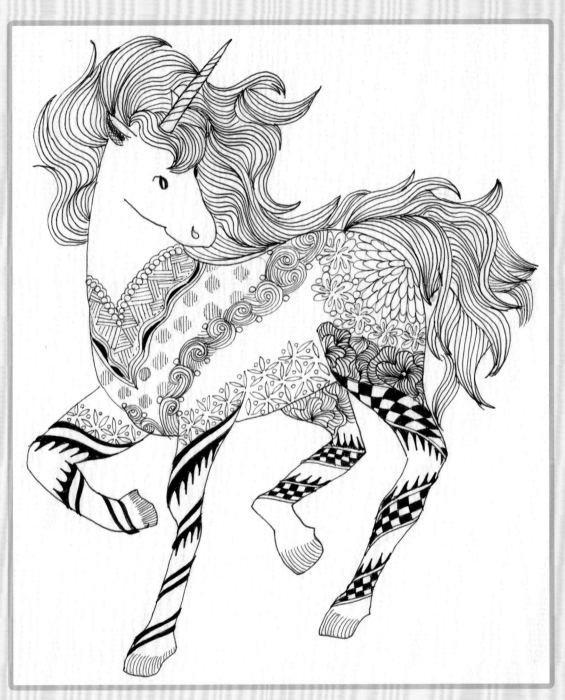

UNICORN **03**

沿著身體的線條
加入圖樣。

一開始先想像成是替馬添加首飾般描繪
圖樣即可。接著再往足部逐一補足一些
圖樣。為了讓腳看起來更立體，選用捲
繞類的圖樣吧！

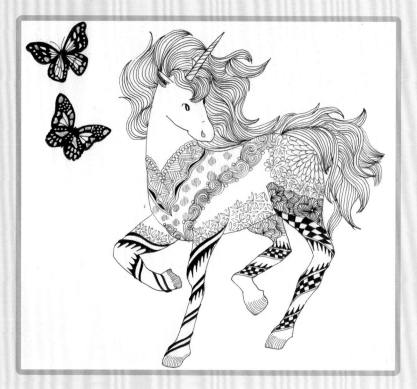

UNICORN 04

描繪周圍的蝴蝶。

蝴蝶先整個塗黑,再用白色代
針筆描繪花紋。想像著歡樂遊
玩的氣氛加以描繪。

UNICORN 05

最後,塗上顏色。

首先,利用黃綠色的粉彩讓獨
角獸的輪廓發亮。
接著使用藍色、粉紅色、綠
色、橘色塗抹背景。較大的面
積可利用棉布塗滿。

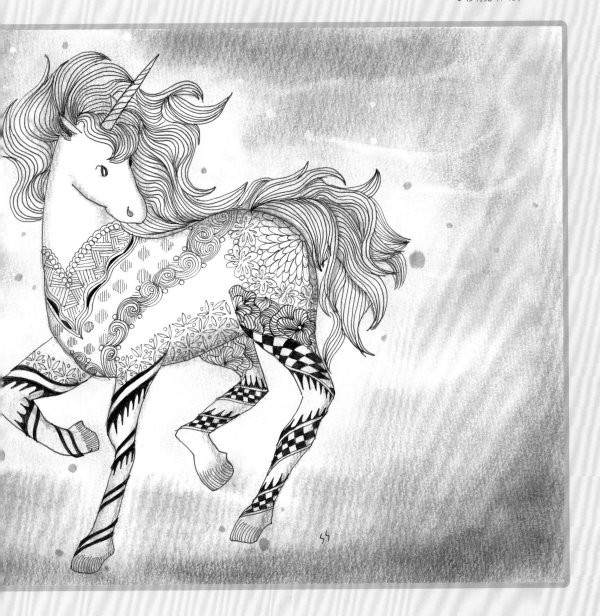

Let's TRY!

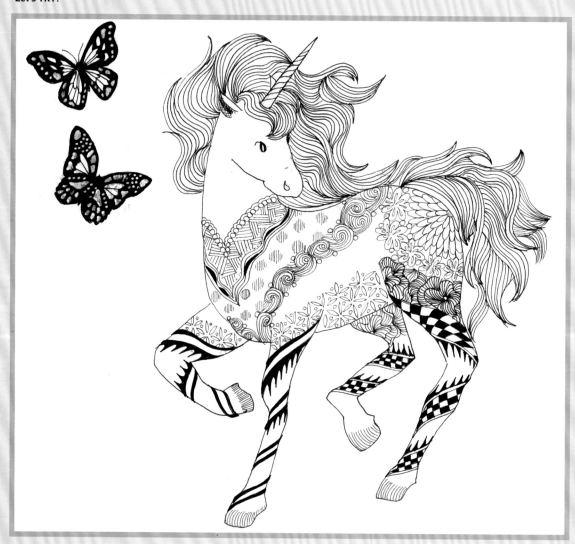

HINT

這次使用的圖樣較精細，因此刻意只為背景上色。此外，為了呈現出夢幻的效果，而使用粉彩輕柔地上色。一開始先自行想像獨角獸身處於何處，決定好後再挑選顏色或上色方式，著色時就會容易許多！

成為CZT禪繞認證教師前的旅程 II

~在研修課程上與來自世界各地的人們交流吧~

**或許會在研修課程中
結交到珍貴的朋友。**

我在參加CZT研修課程時的室友，是一位來自比利時、名為佛朗辛的女性。佛朗辛用英語對我說：「我是一名佛教徒，希望有朝一日能到日本的寺廟遊歷。」甚至還說「很感激遇到的室友是日本人」。

佛朗辛十分親切，每當我因為別人講英文速度太快而沒聽懂時，她都會小聲告訴我「剛剛是講了這些喔」。

即使回到日本，我仍持續透過SNS等與一起上研修課程的人們交流。我們甚至開了Facebook的社團，各自將自己的作品上傳，或是討論「如何給學生們更好的研修課程」等等，持續交換資訊。

與室友佛朗辛在旅館庭院裡合照。

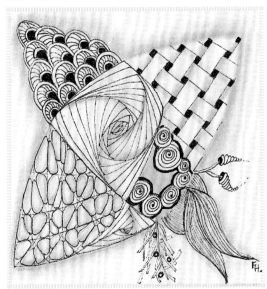

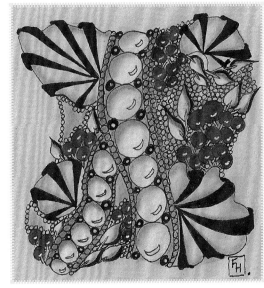

這是在研修課程上認識的朋友——佛朗辛的作品。交換作品也是禪繞畫的樂趣之一。

禪繞畫透明樹脂飾品的作法

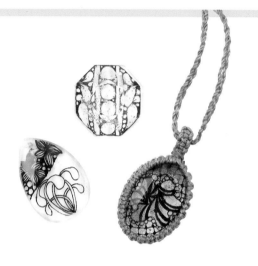

製作透明樹脂飾品使用的工具一覽表	
☐ 想製成首飾的禪繞畫圖板（P124）	
☐ 透明塑膠板（0.3mm）	☐ 重物（書本等）
☐ 樹脂液	☐ 紙膠帶
☐ 油性筆	☐ 模具
☐ 剪刀	（矽膠等製成的模板）
☐ 烘焙紙	☐ UV燈
☐ 烤箱	☐ 鑷子　　…etc

1 將透明塑膠板置於圖案上方，用紙膠帶等加以固定。

2 利用油性筆描摹圖案，轉印至塑膠板上。

3 從圖案上拿起塑膠板，沿著轉印於塑膠板上的圖案裁剪。

4 將塑膠板放於烘焙紙上，利用加熱過的烤箱餘熱加熱，直到塑膠板完全收縮。待縮小且表面變平後即可取出。

完成禪繞畫作品後，
下一步要不要嘗試製作成飾品呢？
世上獨一無二的飾品，用來當作小禮物再適合不過了。

5 為了避免塑膠板扭曲，
另取一張烘焙紙與書本疊合在上方加壓。

6 這樣就完成一個塑膠板零件。
縮小成原本圖案約40%的大小。

樹脂液（軟膠，
硬化後是軟質地）

軟模具

7 將樹脂液倒入模具中。
若出現氣泡，則用牙籤等一一戳破。

8 將6的塑膠板疊放在
倒好的樹脂液上。

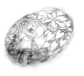

9 放入UV燈中照射燈光5分鐘左右，
使樹脂液硬化。

10 完成品。
之後再依個人喜好裝上首飾零件吧！

塑膠板用圖案集（實物大小）

這些是塑膠板所用的圖案，
可縮小成約40%的大小。
下方的圖案都是與實物一樣大小。
請務必嘗試轉印做做看！

製作禪繞畫的透明樹脂
飾品時，使用2～4種
左右的圖樣，加粗線條
即可。

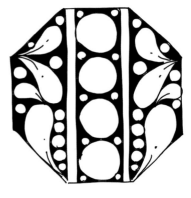

★ 流動（芮克版本）（P41）
★ 昂那馬托（P42）

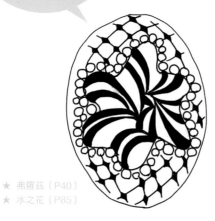

★ 弗羅茲（P40）
★ 水之花（P85）

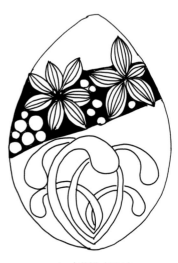

★ 大蒜瓣（P61）
★ 內捲慕卡（P65）

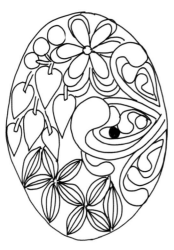

★ 嫩葉（P62）
★ 內捲慕卡（P65）
★ 大蒜瓣（P61）

※輪廓線是裁剪塑膠板時的基準。

禪繞圖樣索引

P40 Florz
弗羅茲

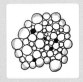

P40 Tipple
烈酒

P41 Crescent moon
新月

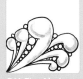

P41 Flux Maria
流動（瑪莉亞版本）

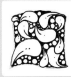

P41 Flux Rick
流動（芮克版本）

P42 Hollibaugh
立體公路

P42 Onamato
昂那馬托

P42 Static
雜訊

P44 Printemps
春天

P44 knightsbridge
騎士橋

P45 Bunzo
邦佐

P45 Fife
生命之花

P45 Jongal
賽車旗

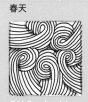

P46 Sand swirl
沙漩渦

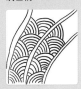

P46 Shattuck
沙特克

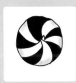

P46 Cirquital
雜耍球

P48 Kelp
海草

P48 Vega
織女星

P49 Scrolled feather
渦卷羽毛

P49 Agua
水波

P49 C-scape
C景觀

P50 Coaster
雲霄飛車

P50 Eddyper
捲紙

P50 Zenith
頂點

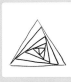

P52 Rick's Paradox
芮克的悖論

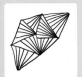

P52 Munchin
芒琴

P53 Ing
進行式

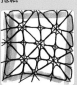

P53 Nzeppel
尼澤珀

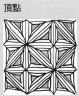

P53 Fassett
寶石刻面

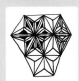

P54 Phroz
冬日水晶

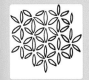

P54 Quandary
困惑

P54 Tripoli
黎波里

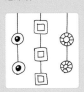

P56 Chime
風鈴串

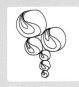

P56 Cruffle
太極小球

P57 Ambler
安布略

禪繞圖樣索引

P57 Cadent
韻律

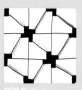
P57 Gottago
錯落磚

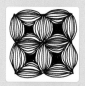
P58 Socc
合作精神

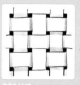
P58 W2
十字編

P58 Well
魏爾

P60 Pokeroot
商陸根

P60 Msst
米絲特

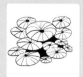
P61 Festune
節日情調

P61 Garlic cloves
大蒜瓣

P61 Hamail
友誼印記

P62 Pokeleaf
嫩葉

P62 Verdigogh
沃迪高

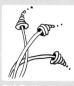
P62 Zinger
銀耳

P64 Paizel
變形蟲

P64 Watusee
C型鍊

P65 Cyme
聚傘花序

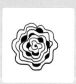
P65 Diva dance Rock'n Roll
天后之舞搖滾樂

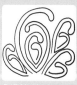
P65 Mooka in
內捲慕卡

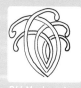
P66 Mooka out
外捲慕卡

P66 Purk
鼓舞

P66 Tagh
斷裂帶

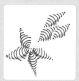
P68 Indy rella
印蒂芮拉

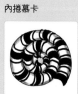
P68 Marasu
鸚鵡螺之殼

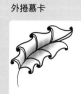
P69 Dragonair
龍氣

P69 Pepper
辣椒圈

P69 Punzel
滂佐

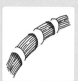
P70 Zander
纏線

P70 Bijou
蝸牛

P70 Pea nuckle
豌豆釦

P72 Slalom
障礙滑雪賽

P72 Tropicana
熱帶

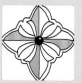
P73 Croscro
十字花

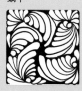
P73 Kozy
羊毛

P73 Lanie
非洲菊

P74 Pea-fea
懸葉

P74 Sanibelle
薩尼貝爾

P74 Snafoozle
絲娜芙茲爾

P76 BB
BB

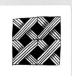
P76 Navaho
納瓦霍

P77 8's
8's

P77 Flukes
鯨尾

P77 Girdy
縱橫樑

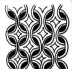
P78 Mi2
Mi2

P78 Opus
樂創

P78 Rixty
Rixty

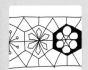
P80 63Y
63Y

P80 Midnight
午夜

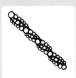
P81 Akoya
阿古屋

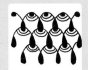
P81 Arcodos
次弧線

P81 Auraknot
光環結

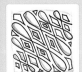
P82 Echoism
擬聲

P82 Fengle
芬格

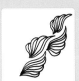
P82 Meringue
蛋白霜餅

P84 Framz
疊合框

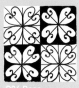
P84 Rose
玫瑰紅酒

P85 Aquafleur
水之花

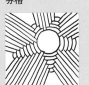
P85 Arkas
阿卡斯

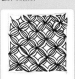
P85 Bales
乾草綑

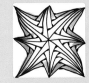
P86 Betweed
錯落線

P86 Heartstrings
心弦

P86 Leaflet
木雕葉

P88 Bronx cheer
覆盆子

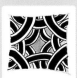
P88 Umble
連環扣

P89 Sampson
桑普森

P89 Radox
勒朵

P89 Vitruvius
維特魯特

P90 Glace
冰葫蘆

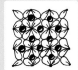
P90 Charmzy
迷醉

P90 Kule
波瀾

佐藤心美

畢業於早稻田大學。就學期間開始戲劇活動。自小喜歡畫畫與手工藝，一邊學習戲劇一邊自學禪繞畫。2014年赴美參加CZT研修課程。目前作為一名認證教師，以東京為中心開辦研習會，推動發揚禪繞創作的活動。

【日文版工作人員】

編輯、製作	ナイスク　http://www.naisg.com/ 松尾里央／岡田宇史／埜邑光
設　　計	本多リ子（asianvoice）／ 原沢もも（Home Office MOMO）
攝　　影	中川文作
作品提供	Francine Huygen
材料合作	SAKURA CRAY-PAS股份有限公司 http://www.craypas.com/

抒心禪繞畫
104款必學圖樣＋完整繪製教學

2017年1月1日初版第一刷發行
2022年12月1日初版第七刷發行

作　　者	佐藤心美
譯　　者	童小芳
編　　輯	黃嫣容
美術編輯	黃郁琇
發 行 人	若森稔雄
發 行 所	台灣東販股份有限公司
	＜地址＞台北市南京東路4段130號2F-1
	＜電話＞(02)2577-8878
	＜傳真＞(02)2577-8896
	＜網址＞http://www.tohan.com.tw
郵撥帳號	1405049-4
法律顧問	蕭雄淋律師
總 經 銷	聯合發行股份有限公司
	＜電話＞(02)2917-8022

TOHAN

【書中收錄禪繞畫繪製者】

P46　Sand swirl / Karry Heun
P48　Kelp / Nancy Domnauer
P49　Scrolled Feather / Helen Williams
P49　Agua / Christina Vandervlist
P49　C-scape / Sue Olsen
P50　Coaster / Carole Ohl
P50　Eddyper / Mei Hua Teng
P53　Fassett / Lynn Mead
P54　Phroz / Lynn Mead
P56　Chime / Beth Snoderly
P56　Cruffle / Sandy Hunter
P57　Gottago / Lianne Woods
P58　Socc / Erin Olsen
P61　Garlic cloves / Jacquelien Bredenoord
P61　Hamail / Tina Hunziker
P64　Paizel / Angie Vangalis
P64　Watsusee / Virginia Lockhart
P69　Dragonair / Norma Brunell
P72　Slalom / Sandra Strait
P72　Tropicana / Kate Ahrens
P73　Croscro / Hsin-ya Hsu
P73　Kozy / Marieke van Nimwegen
P73　Lanie / Adele Bruno
P74　Pea-fea / Amelie Llao
P74　Sanibelle / Tricia Faraone
P74　Snafoozle / Sandy Hunter
P76　Navaho / Caren Mlot
P77　8's / Jane Eileen Malone
P77　Girdy / Karl Stewart
P80　Midnight / Chrissie Frampton
P81　Akoya / Sandy Hunter
P81　Arcodos / Lianne Woods
P82　Meringue / Kelley Kelly
P84　Framz / Lisa Heron
P84　Rosé / Linda Farmer
P86　Heartstrings / Helen William
P86　Leaflet / Helen William
P90　Charmzy / Kelly Barone

國家圖書館出版品預行編目資料

抒心禪繞畫：104款必學圖樣＋完整繪製
教學/佐藤心美著；童小芳譯. -- 初版.
-- 臺北市：臺灣東販, 2017.01
128面 ; 18.2×25.7公分
ISBN 978-986-475-228-7(平裝)

1.禪繞畫 2.繪畫技法

947.39　　　　　　　　　　105022816

KAKIKONDE TANOSIMU ZENTANGLE
© SHINMI SATO 2016
Originally published in Japan in 2016
by IKEDA PUBLISHING CO., LTD
Chinese translation rights arranged through
TOHAN CORPORATION, TOKYO.